我的藝術夢，從「宅」開始 ——王建揚

因為一段生活體驗，展開了一系列關於「宅」的創作；
因為一個夢想，開始了造夢的旅程；
而我，要用攝影來實現自己的藝術夢。

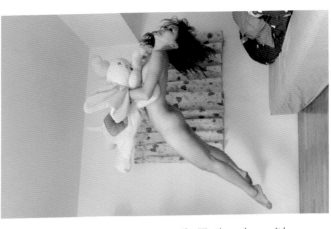

這段旅程是從電影院開始的。

兩年前某個下午，我去看了《跟著奈良美智去旅行》（NARA：奈良美智との旅の記録）。坐在有點侷促的椅子上，光影在螢幕上翻動著，心中卻有一股莫名的感動在竄爬。嚮往起了奈良美智那般藝術家生活的念頭慢慢升起。帶著自己的作品到世界各地展覽與旅行，讓更多人看見自己的作品，那是多麼美好的事啊！於是，我默默立下了成為藝術家的願望。

學生時期從沒想過未來要在哪兒工作，大學讀美術系的我，對繪畫充滿了熱情，心想，也許就這樣一直畫下去吧！直到某天，舞蹈系的同學找上了我幫忙，負責演出的記錄攝影。當時抱著機會難得的心態，借來了一台FM2的底片相機，就這樣完成了攝影初體驗。不意間，攝影的手感在我心中種下了一個小小的火苗。

出社會工作了兩年，總忘不了學生時期對於創作的熱忱，以前老是拿著筆畫筆是我最熟悉的，此時卻開始以攝影進行創作。就在某天，一個人裸身獨自在家的生活體驗下，觸發了我拍攝「宅」系列的念頭，美術系出身的我，放棄畫筆而選擇相機，其實只是個簡單卻看似有點奇怪的理由，那就是完成一件畫作需要的時間實在太長了，而拍照卻可以很快的把自己的想法呈現出來，就這樣，我選擇了攝影之路。

「宅」系列的作品，前後拍了一年多，從起初單純只是裸身人物與空間的互動，到後來把家當成一個幻想空間，試圖做些與平常對於家宅而言有點奇異的趣事。

拍攝起始，在尋找模特兒的階段就遇上了極大的困難，畢竟大部分台灣人還是相當保守的，

沒什麼人願意擔任裸體模特兒，就在我被拒絕到心灰意冷之際，終於出現了幾位願意試拍的朋友，才正式開始拍攝的工作。漸漸的，作品受到了各方肯定，也因為越來越多模特兒看到了我的作品，了解我想做的是什麼，更願意讓我拍攝。在此也要特別感謝所有參與的模特兒，沒有大家的參與，這些作品就沒有辦法完成，我的夢想便無法實現了。

而這一年多的日子裡頭，對我意義最重大的轉捩點就是參加了GEISAI TAIWAN #1藝術祭。我曾到日本看過GEISAI的展覽，在現場看著各色各樣的作品便被熱血沸騰，所以得知GEISAI要到台灣舉辦時，頭奮得二話不說立刻報了名。就在GEISAI的展場中，「宅」獲得了許多觀眾熱烈的迴響，至今仍讓我印象深刻。想起按到入圍通知時真是驚喜萬分，報名之初只是單純想要有個地方可以展現自己的作品，沒想到最後竟還得到了「龜井誠一評審賞」。獎項宣布的瞬間，我開心得整個人跳了起來。當被訪問到未來的規劃時，我說出了兩個目標，一是舉辦攝影個展，一個是將「宅」系列作品出版，沒想到一年內先後達成。一切真的有如夢幻，未來，我會繼續作更多更大的夢。

也因為參加了GEISAI，我的藝術創之路就此展開。接下來的十個月裡，「宅」系列作品得到了幾個攝影的獎項，也受邀參與了數個展覽。特別要感謝GEISAI的主辦單位，不僅在2010年3月邀請得獎者到日本參與GEISAI #14，6月更在台北築空間舉辦了一場正式聯展。經過了這許許多多賽展的洗禮，讓我增長了不少見識，在這短短的時間裡相處、激發出，讓我自許也可以像他那樣，我也暗自的告訴自己，未來的我，也將朝向出國展覽的目標前進。

在拍照時，日常生活中許多影像給了我不少的養分，尤其漫畫更是不可或缺的良伴，常常讓我熱血沸騰。我最喜歡的就是《海賊王》，這個懷抱著夢想出海旅行奮鬥的故事，以海賊王為目標的主人公魯夫，總

雖然壓力是與日俱增，但也讓我快速成長。

造就夢想的野心，而我最喜歡的就是《海賊王》，這個懷抱著夢想出海旅行奮鬥的故事，以海賊王為目標的主人公魯夫，總

直到今日，我還是很慶幸可以做自己想做的事；未來的我，也將朝向出國展覽的目標前進。

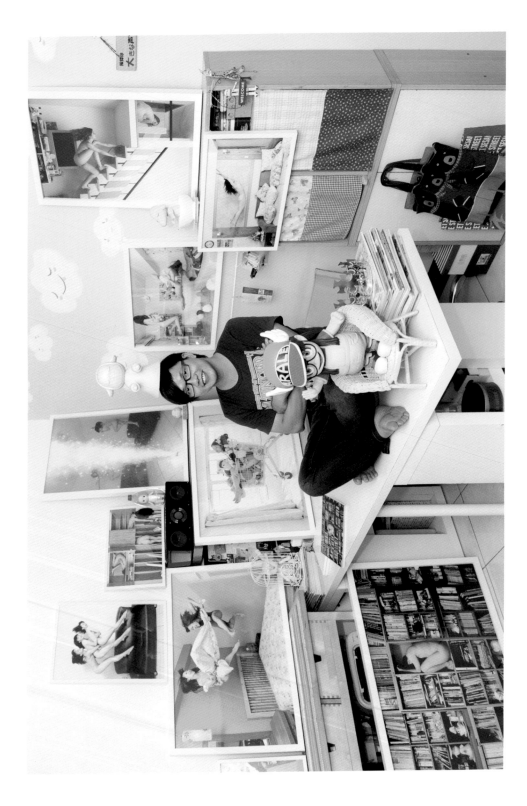

王建揚 小檔案
Wang Chien-Yang

1981年生‧台灣桃園人。
國立臺灣藝術大學美術系畢業。現為藝術攝影師、劇場攝影師。

獲獎記錄

- 2010｜美國IPA國際攝影賽｜【宅】｜非專業組純藝術（Fine Art）總類（Finalist）首獎、非專業組人物類（People）其他項（Other）第一名
- 2010｜非專業組純藝術裸體項（Nudes）第一名
- 2010｜美國Artists Wanted攝影賽｜【宅】｜Top 50
- 2010｜美國The Art of Photography Show國際攝影賽｜【宅】｜入選
- 2010｜法國國際攝影比賽PX3｜【Unique】｜專業組美商藝術類第二名、非專業組裸體類第二名
- 2010｜第4屆美國Photography Masters Cup｜【future, pursuing】｜專業組美商藝術類第二名、四項榮譽入選
- 2010｜日本寫真家協會JPS攝影賽｜【發光體 Illuminator】｜優秀賞
- 2009｜GEISAI TAIWAN #1 藝術祭｜【宅】｜龜井誠一評審個人獎
- 2009｜法國國際攝影賽PX3｜非專業組音樂類第二名

展覽

- 2010.10｜【宅】｜台北｜一票人票空間
- 2010.08｜The Art of Photography Show｜美國聖地牙哥｜The Lyceum Theatre Gallery
- 2010.08｜日本寫真家協會JPS攝影展｜廣島｜廣島縣立美術館
- 2010.07｜日本寫真家協會JPS攝影展｜名古屋｜愛知縣美術館、京都｜京都市美術館
- 2010.06｜GEISAI-Finding New Stars｜台北｜築空間
- 2010.05｜日本寫真家協會JPS攝影展｜東京｜東京写真美術館
- 2010.04｜王建揚【羊@東歐】｜桃園｜藝文特區
- 2010.03｜GEISAI #14受邀展｜東京｜Tokyo Big Site
- 2010.03｜王建揚【發光體 Illuminator】& 廣長志【素度】雙個展｜台北｜Big Apple
- 2009.12｜2009 PHOTO TAIPEI攝影博覽會｜台北｜六福皇宮
- 2009.12｜GEISAI TAIWAN #1 藝術祭｜【宅】｜台北｜華山創意文化園區

最新活動訊息請上facebook搜尋「王建揚」
E-Mail:iyang700202@gmail.com

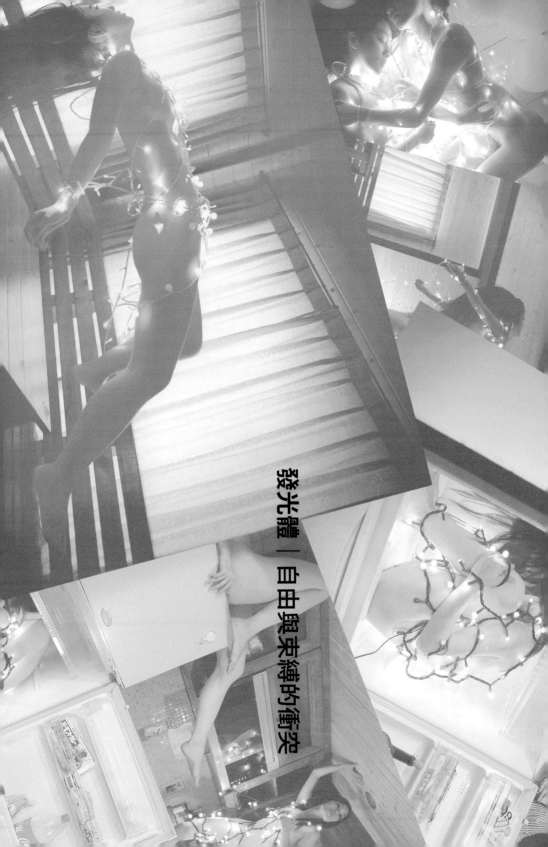

發光體｜自由與束縛的衝突

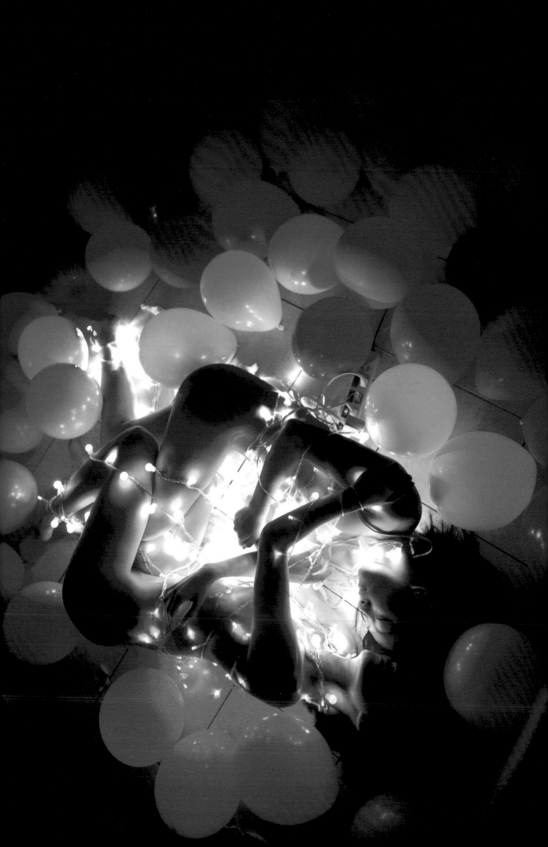

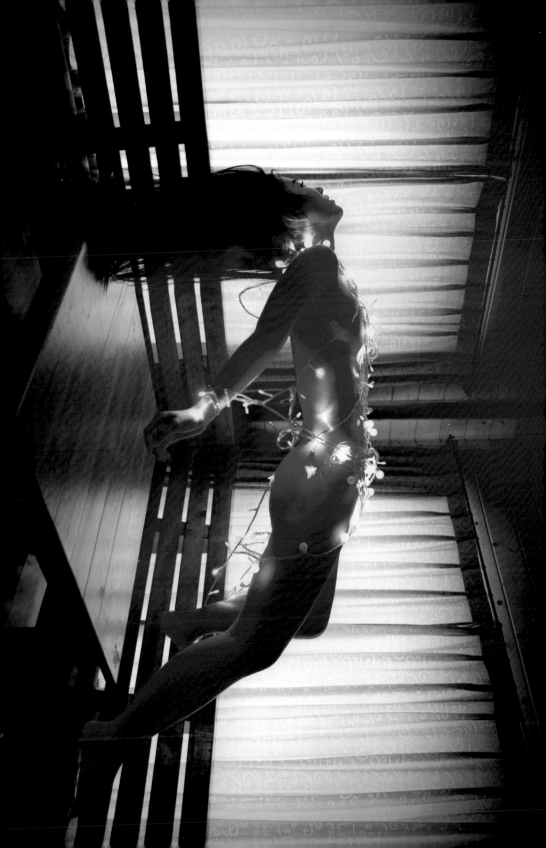

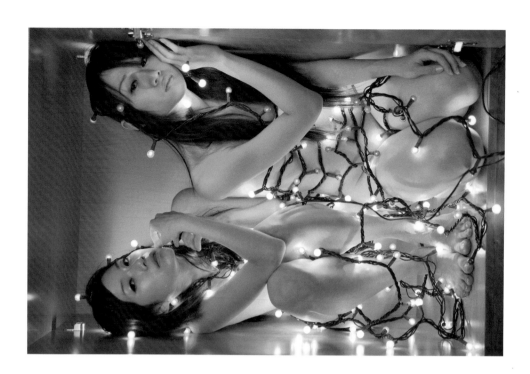

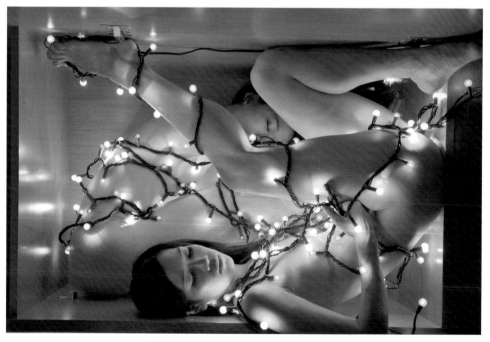

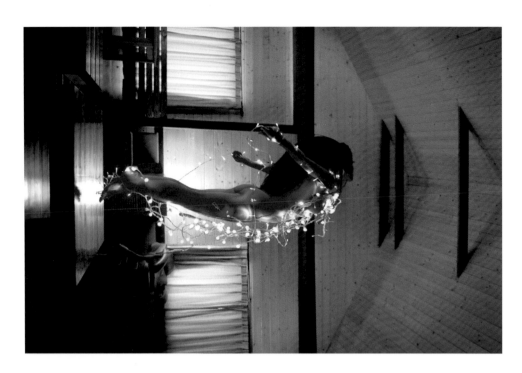

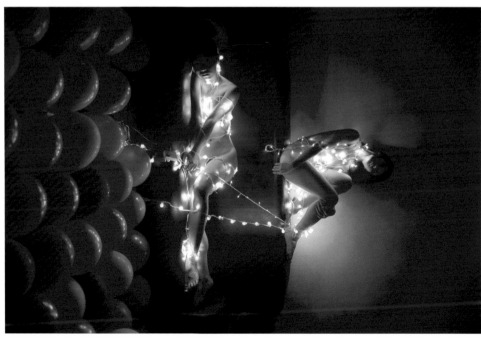

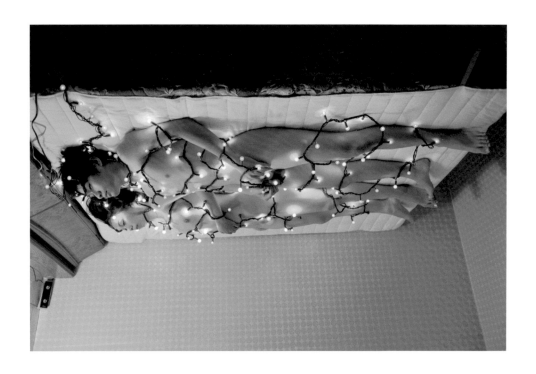

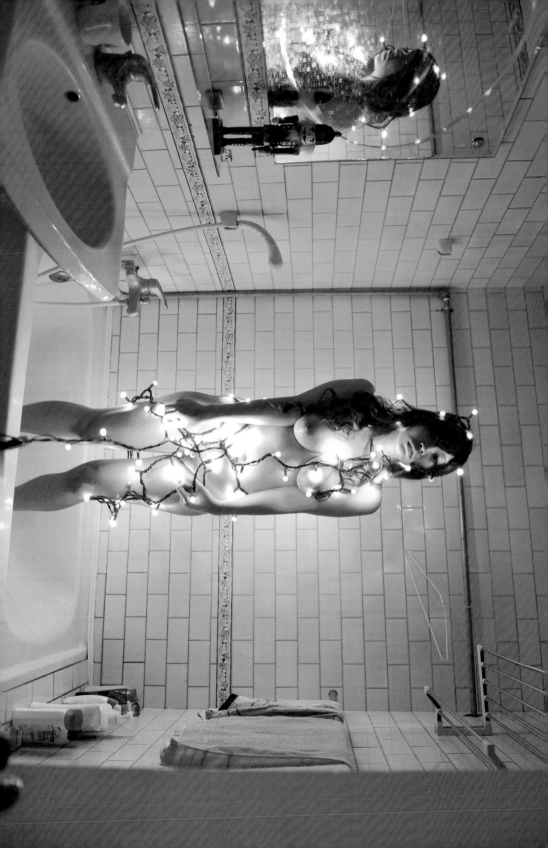

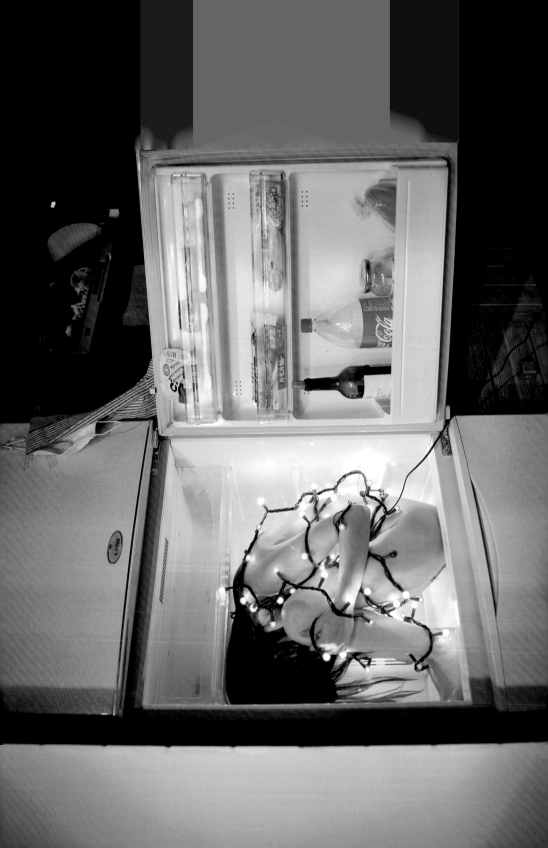

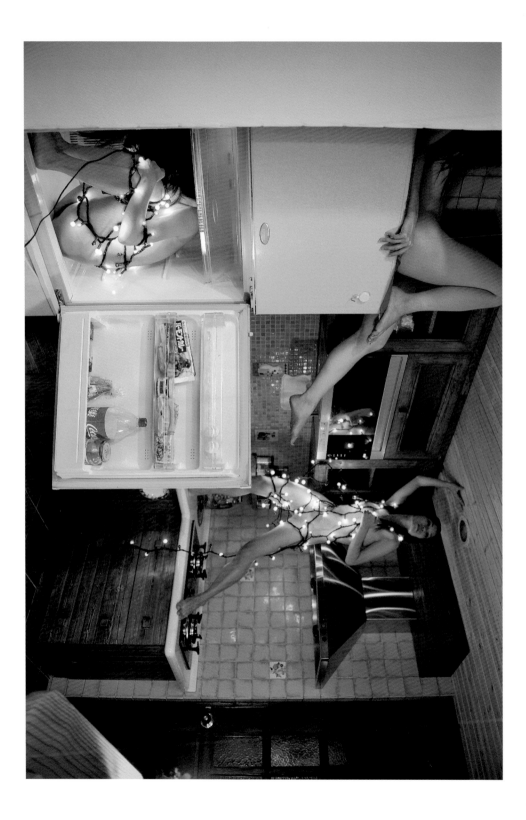

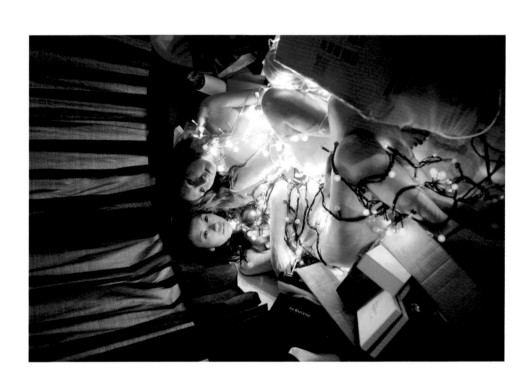

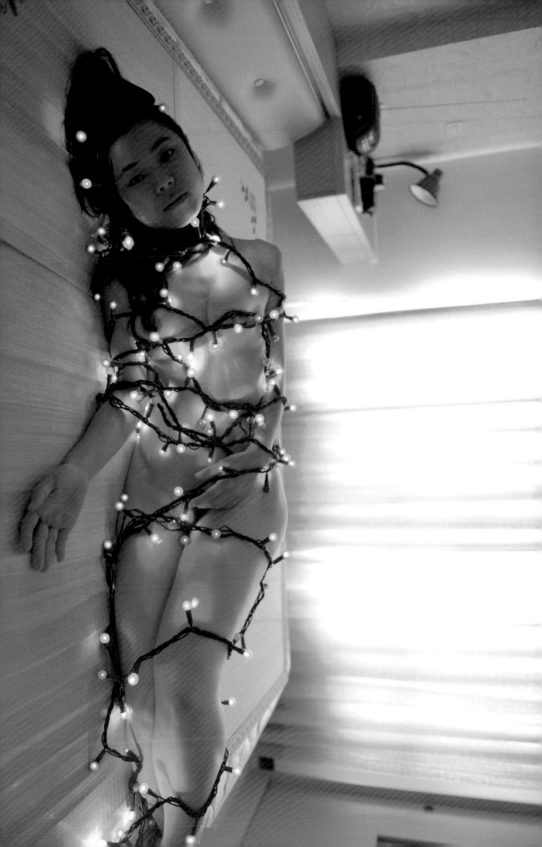

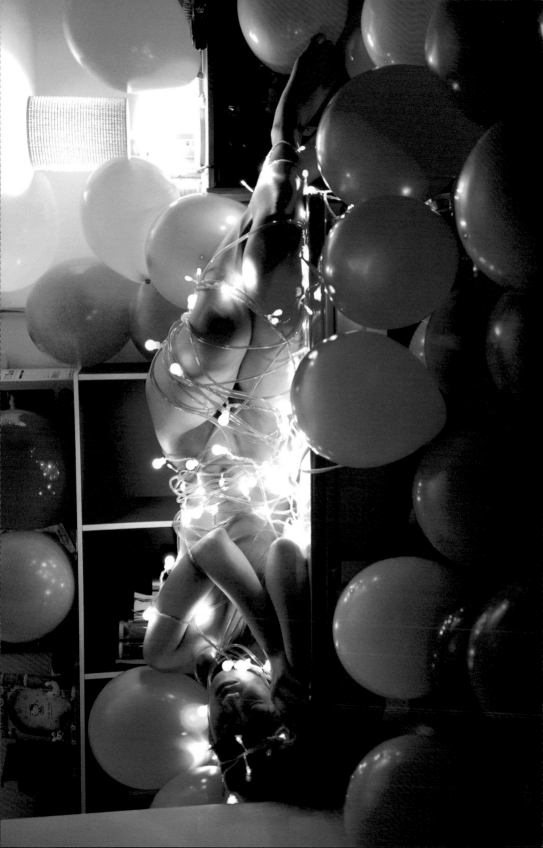

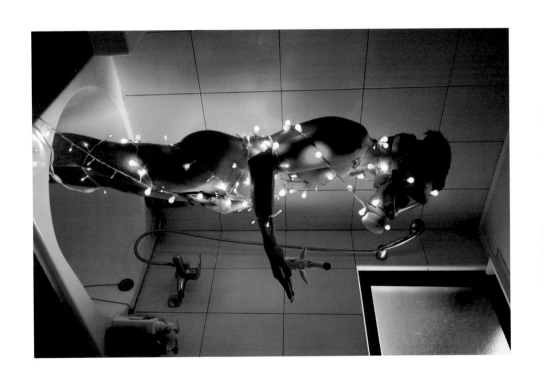

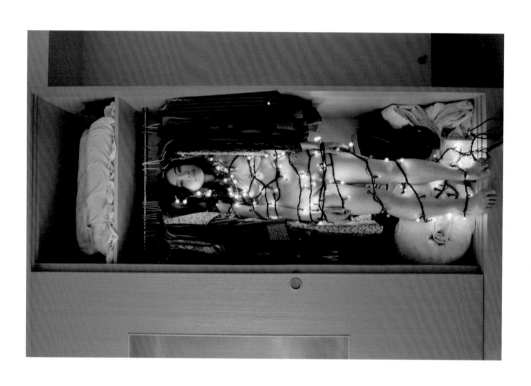

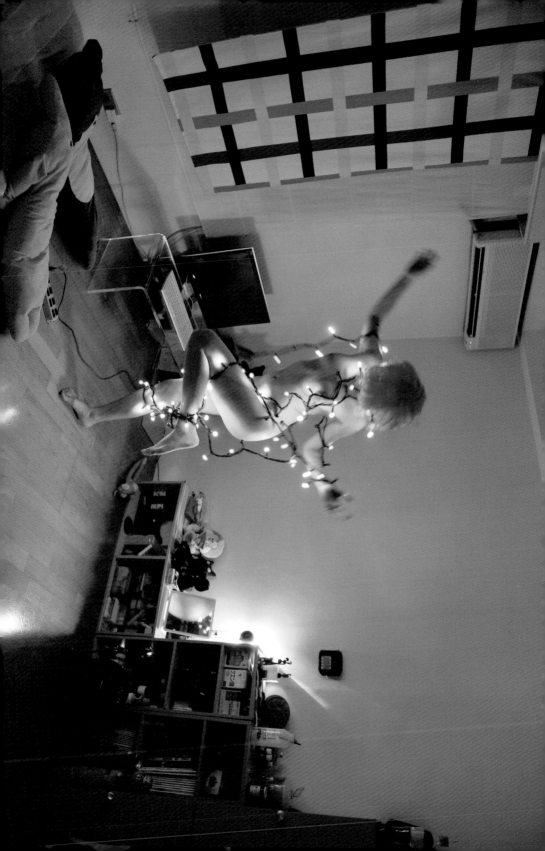

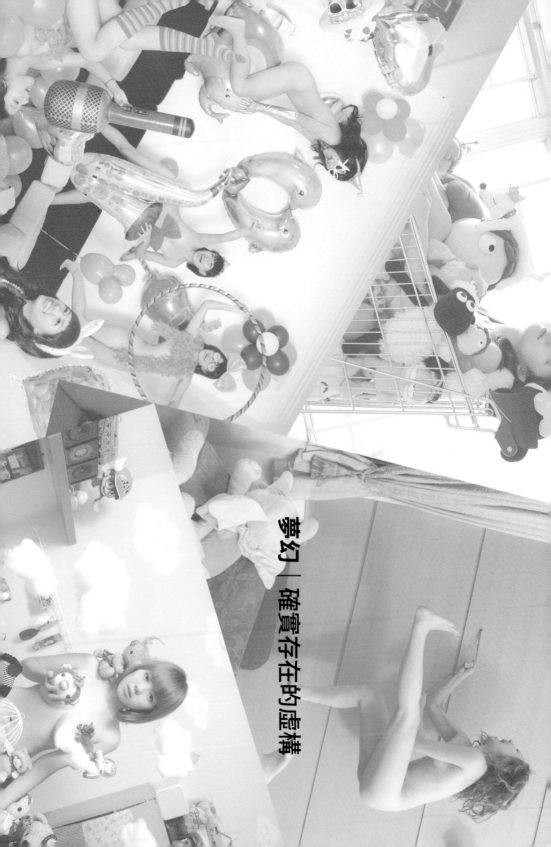

夢幻｜確實存在的虛構

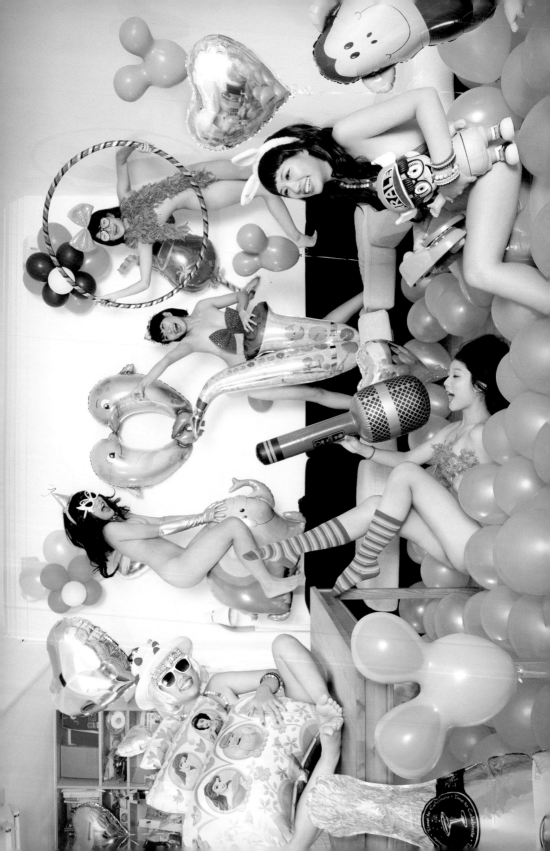

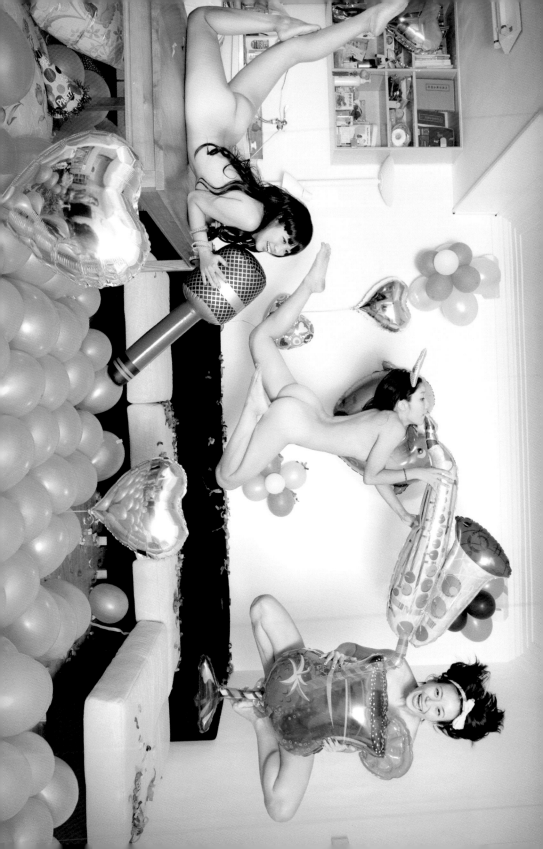

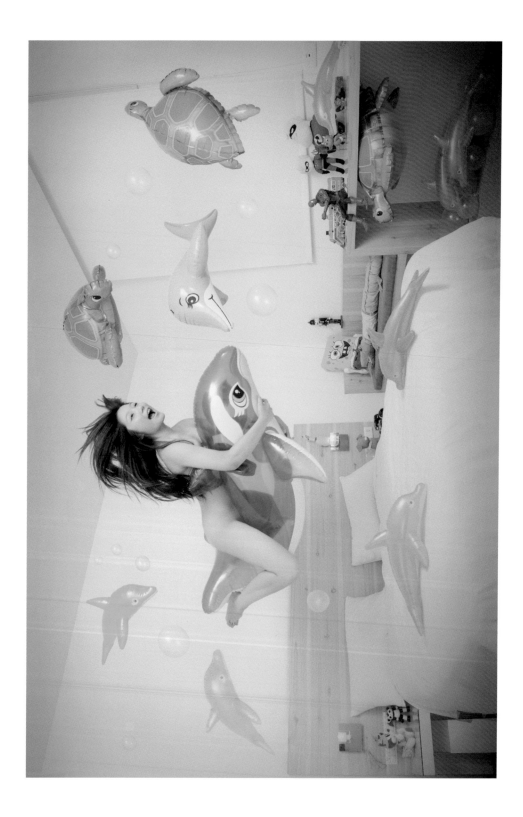

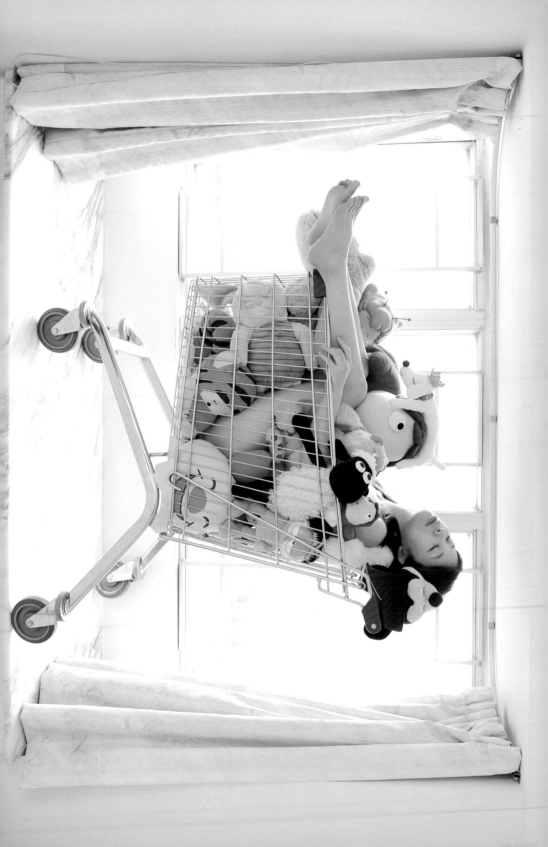

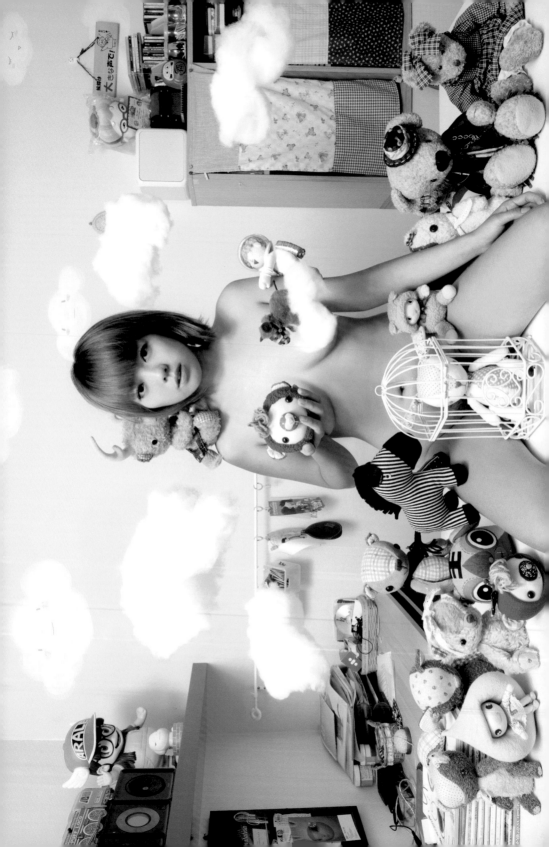

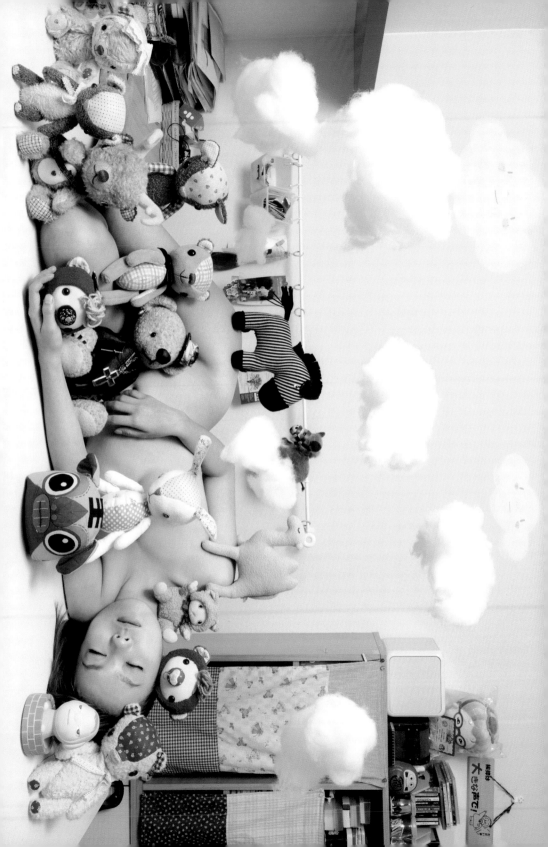

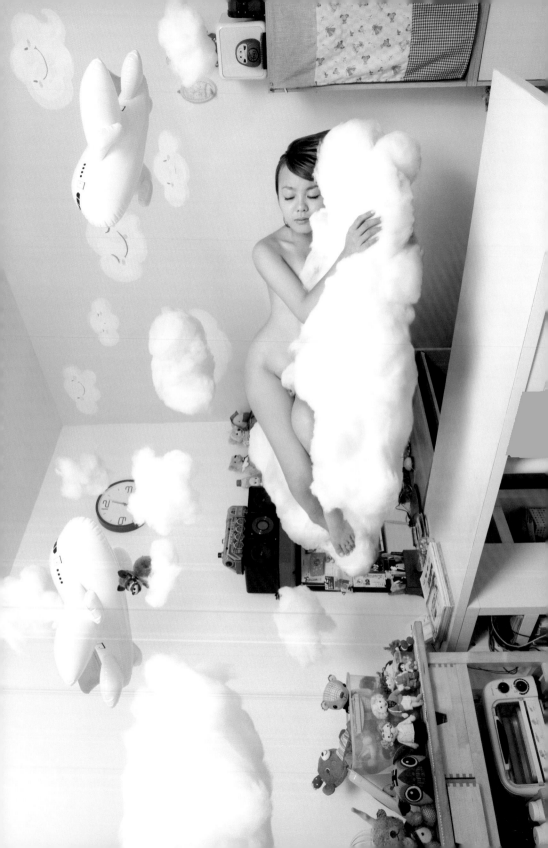

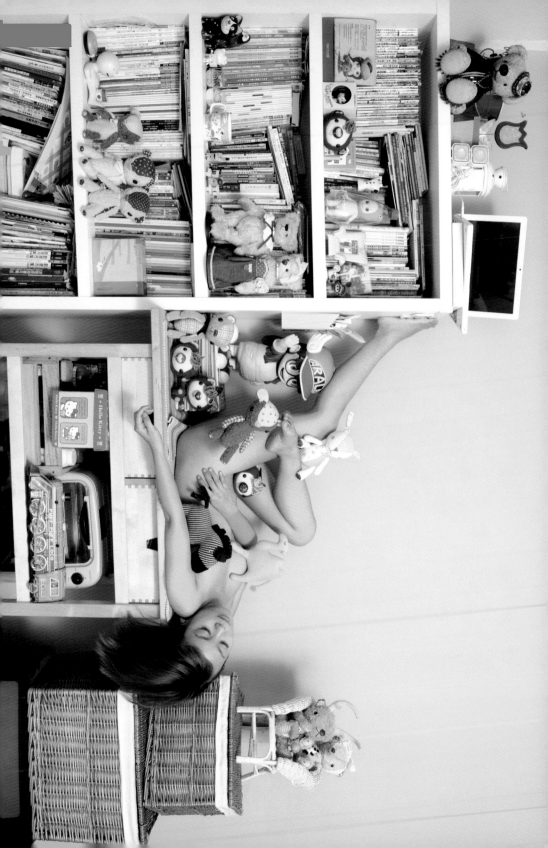

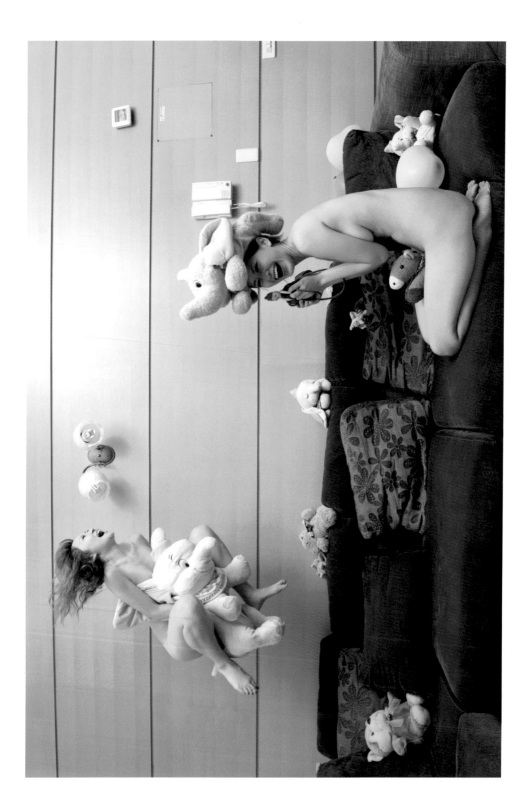

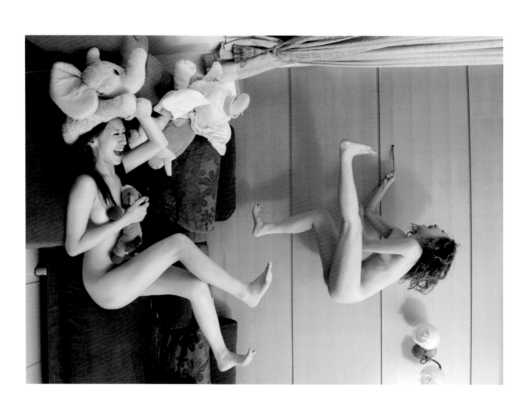

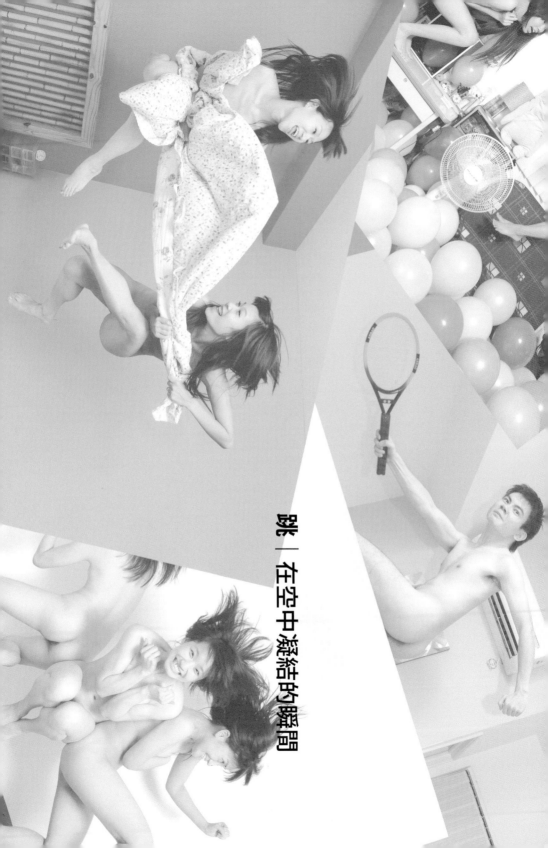

跳｜在空中凝結的瞬間

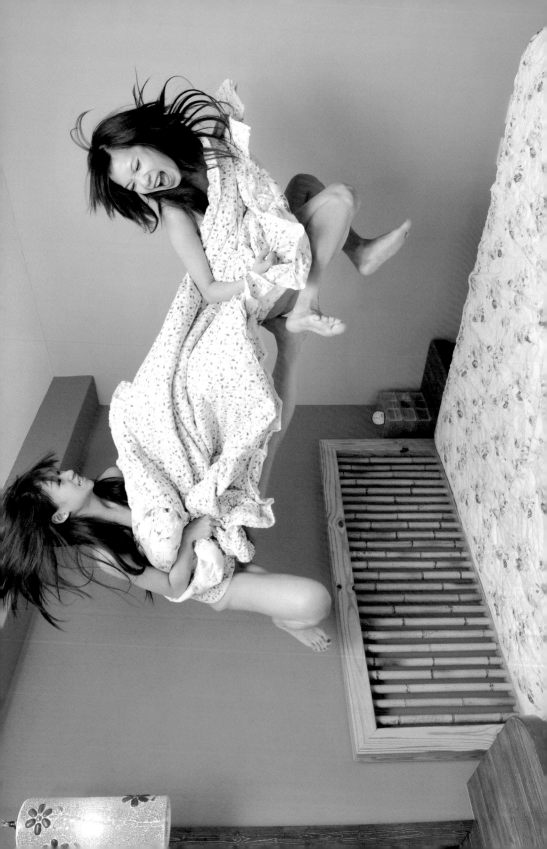

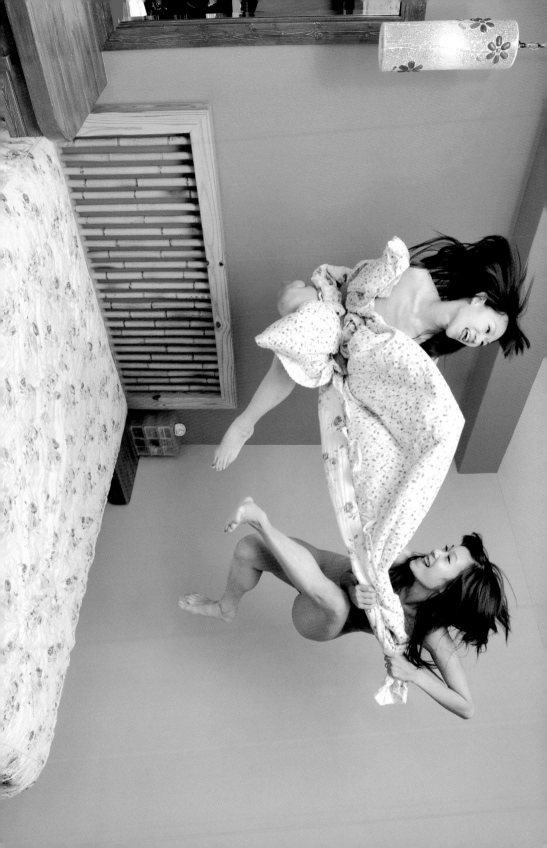

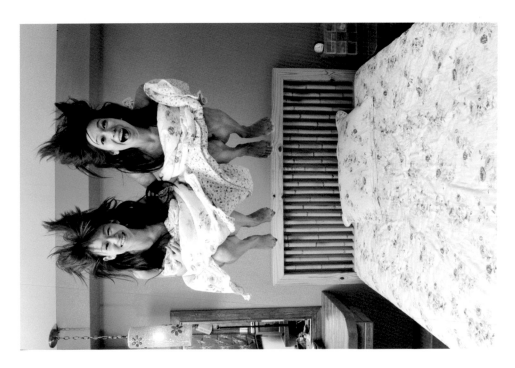

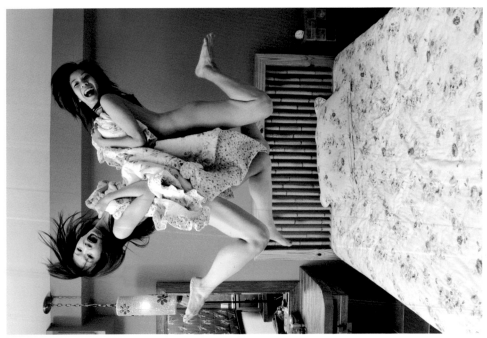

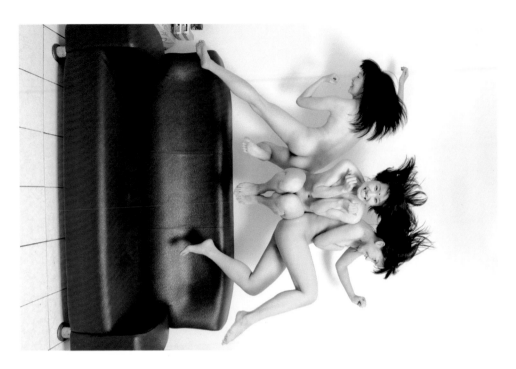

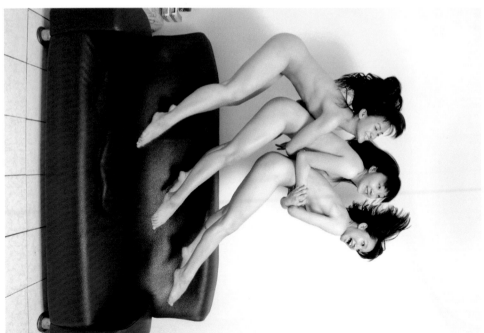

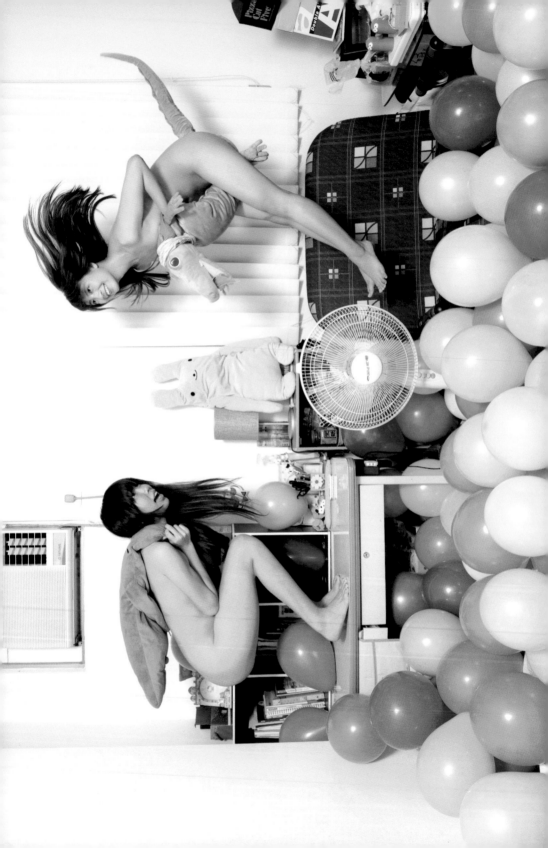

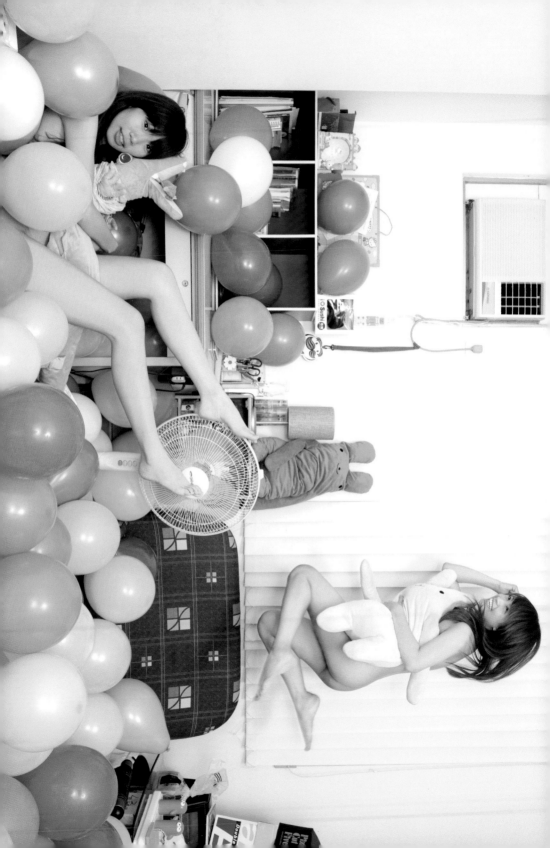

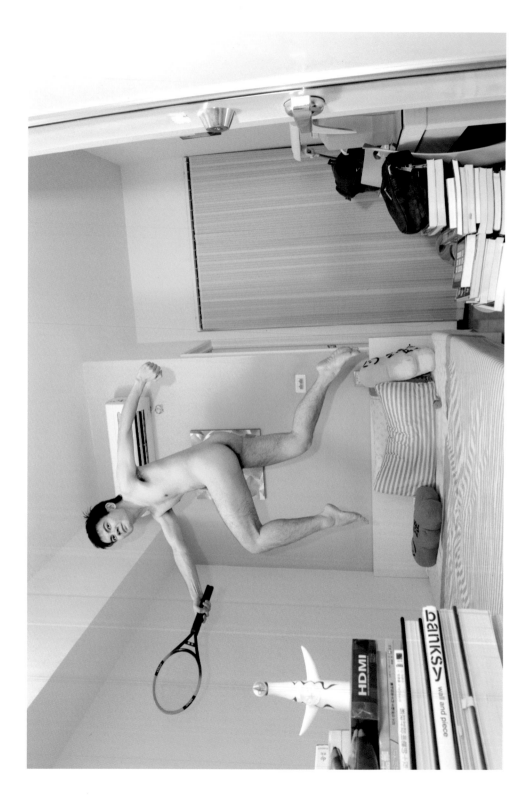

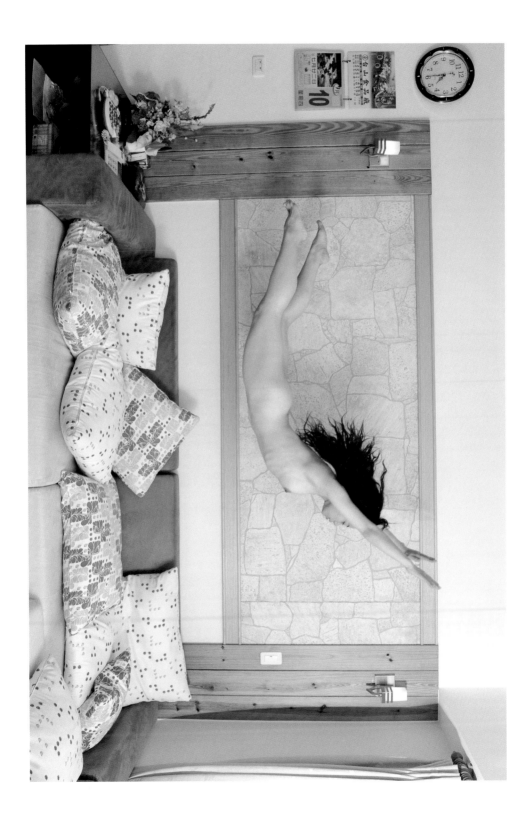

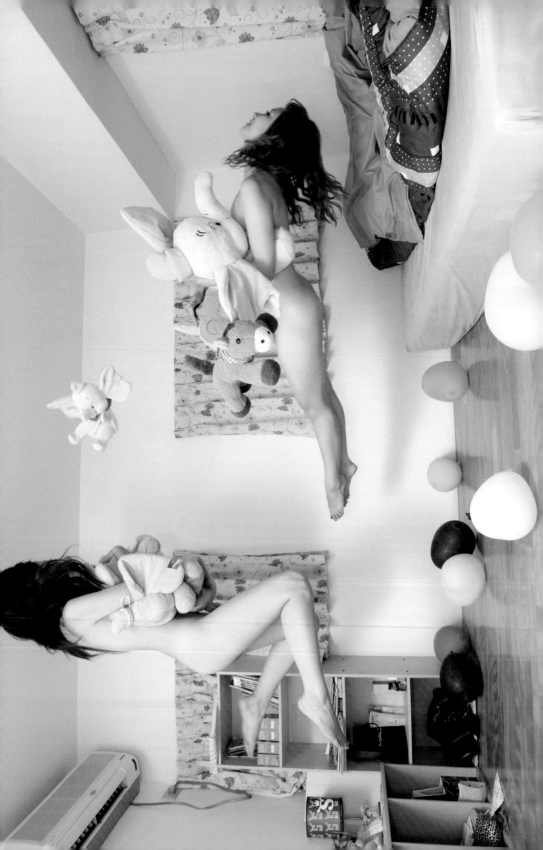

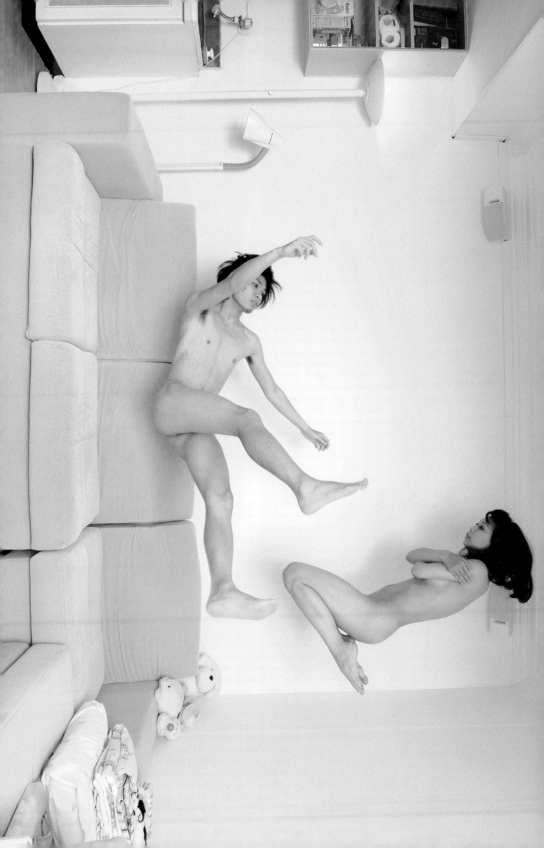

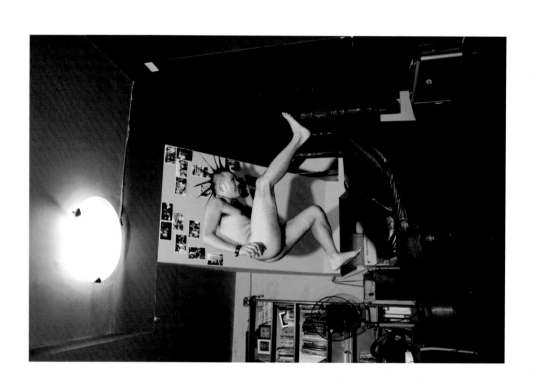

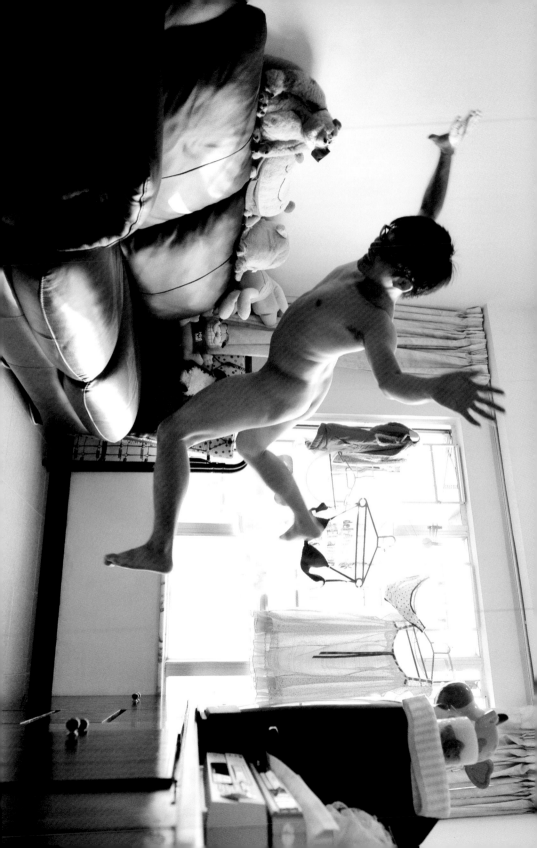

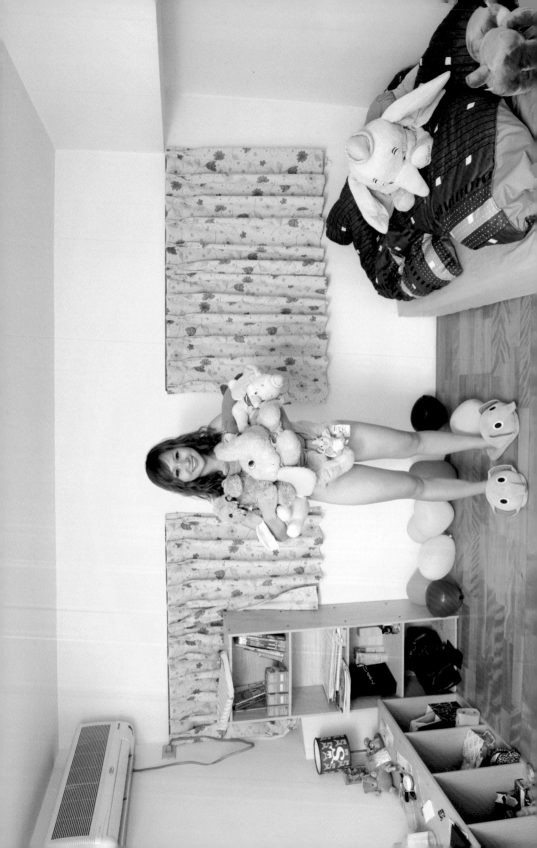

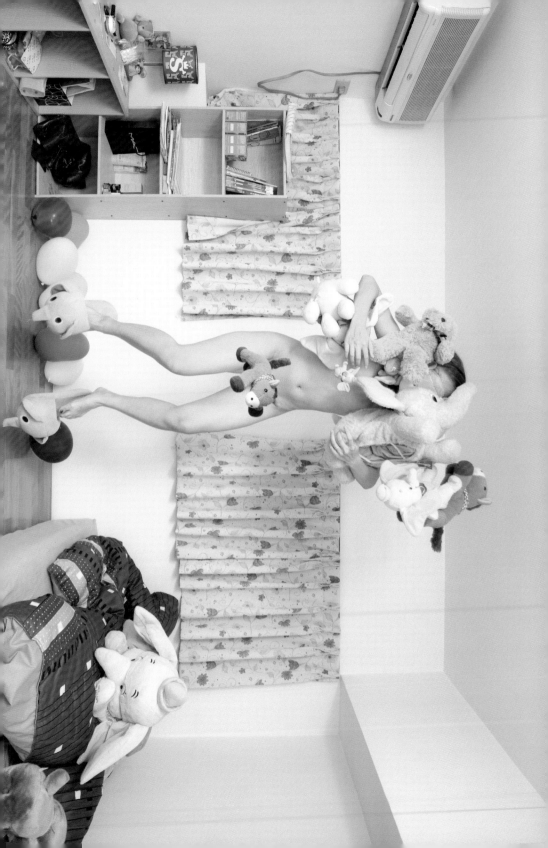

空間抽象｜不合時宜的自在

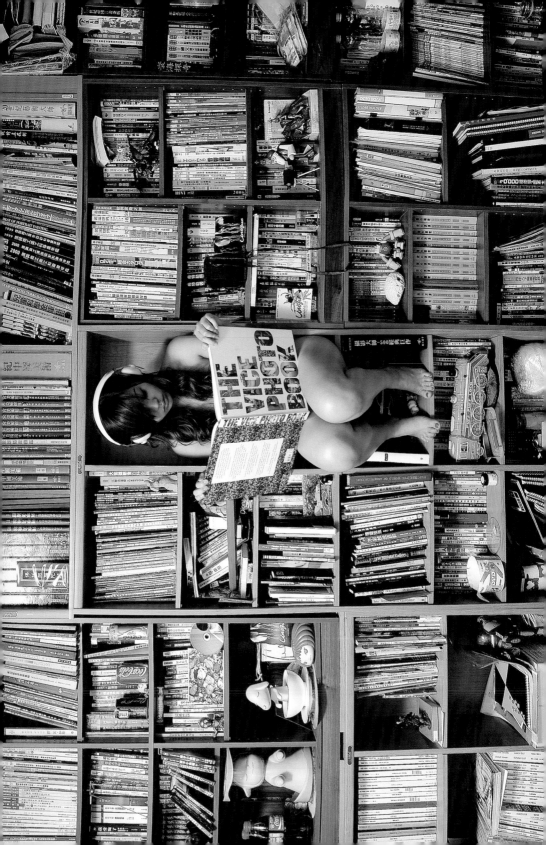

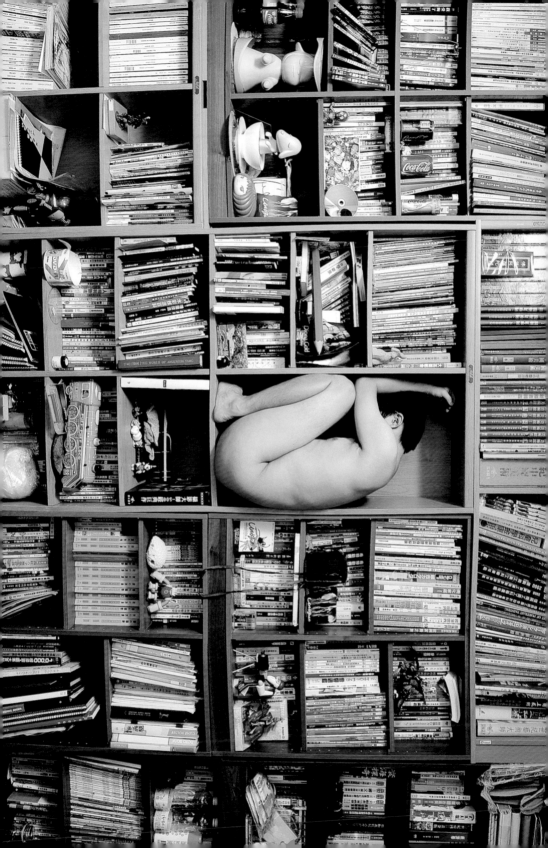

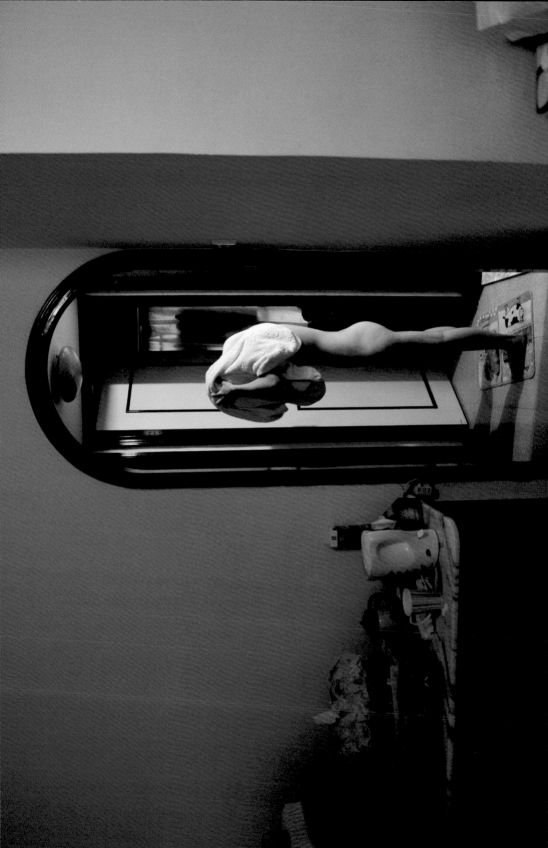

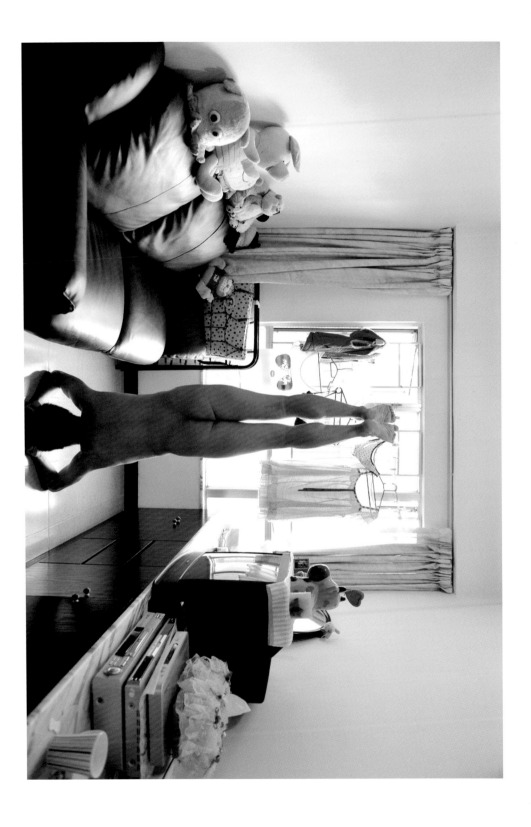

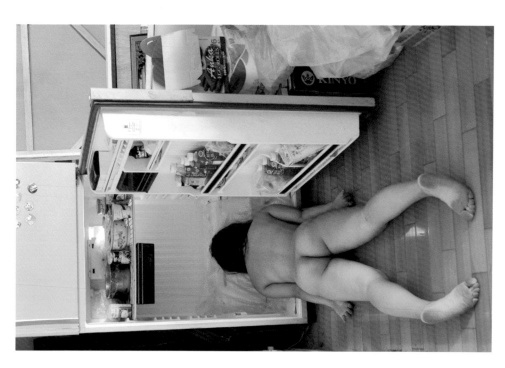

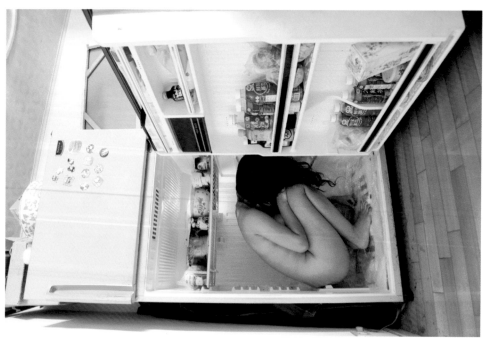

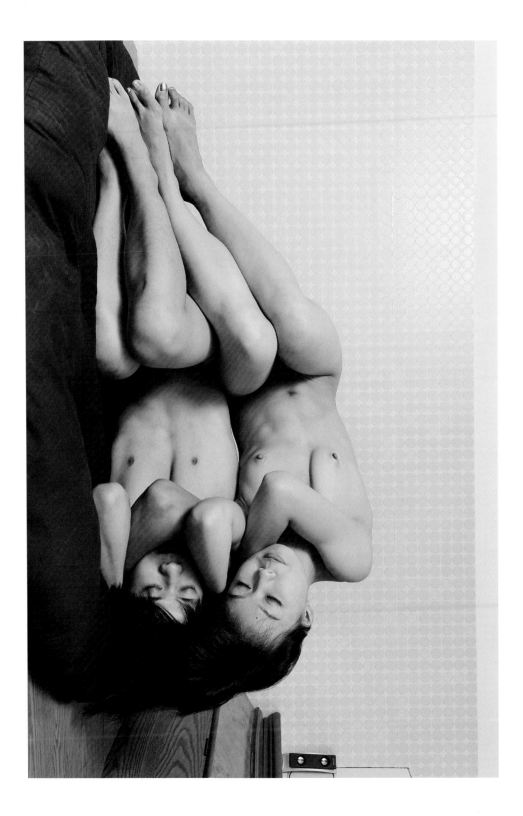

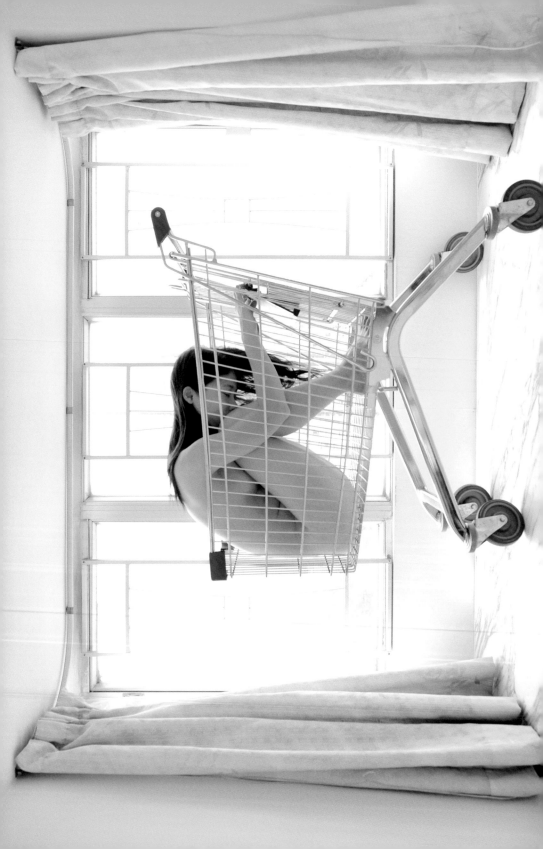

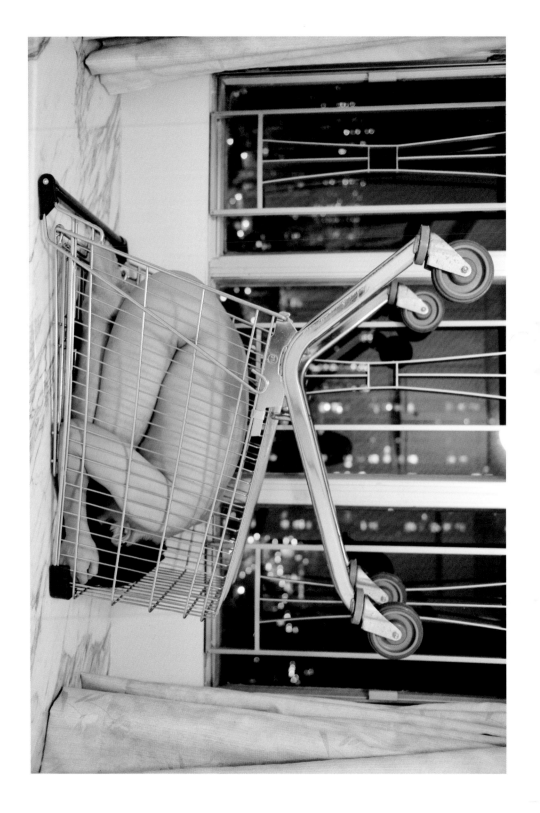

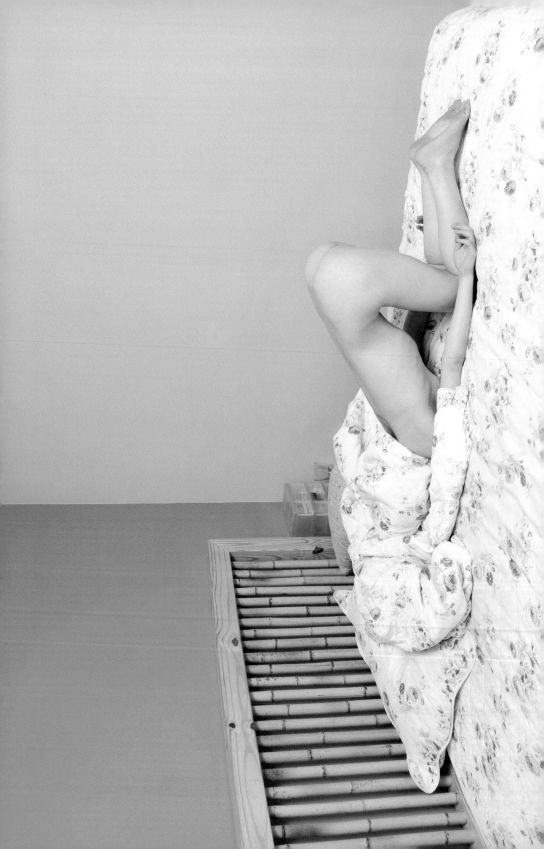

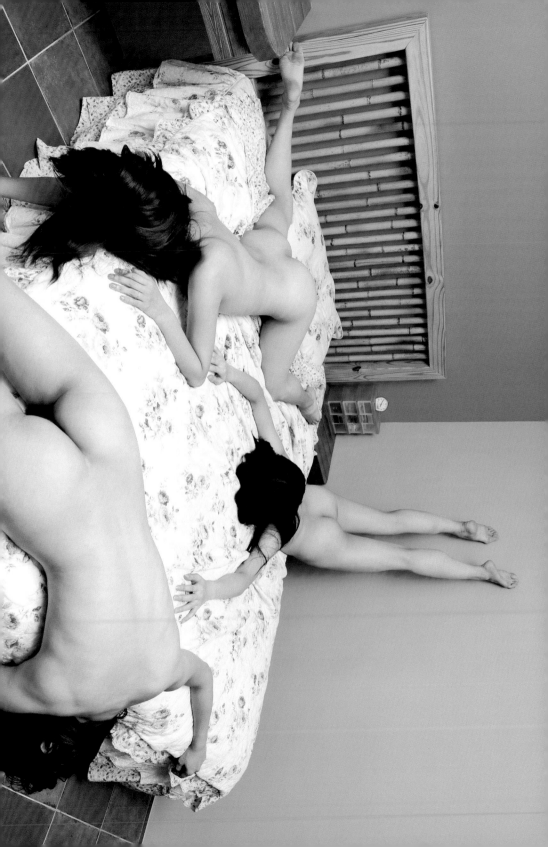

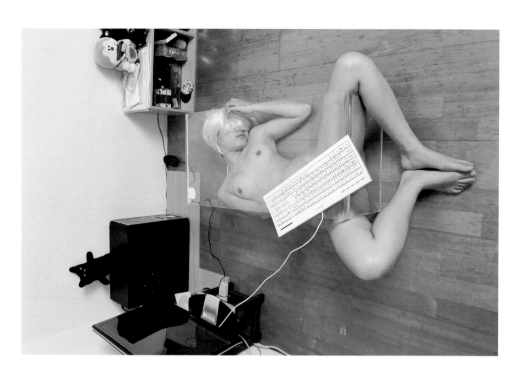
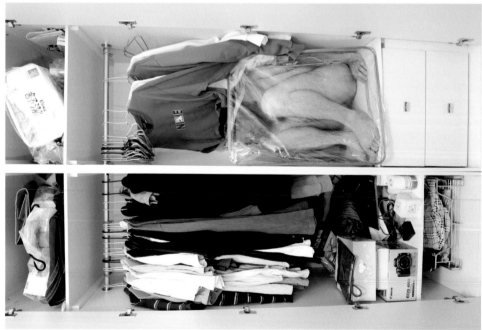

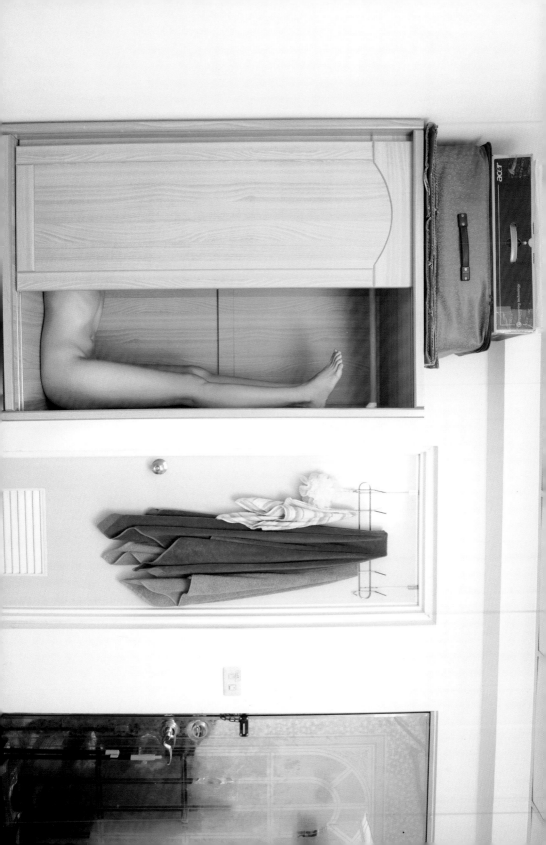

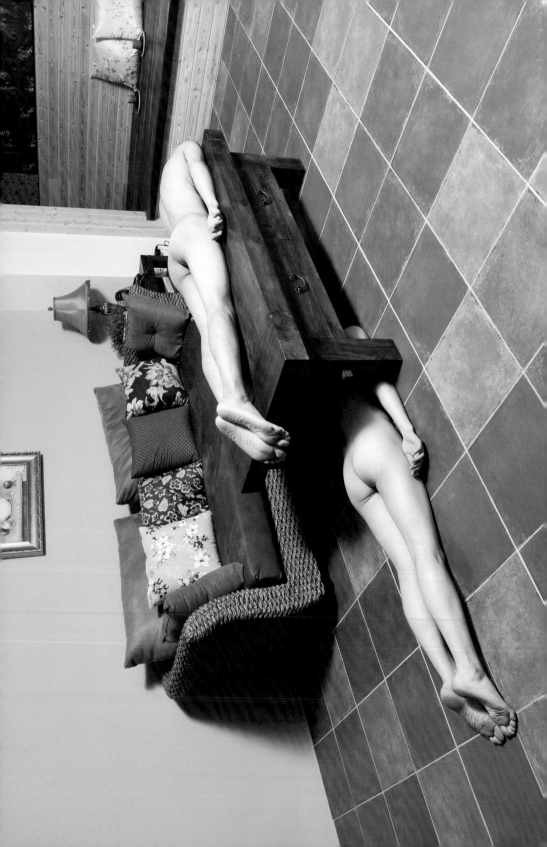

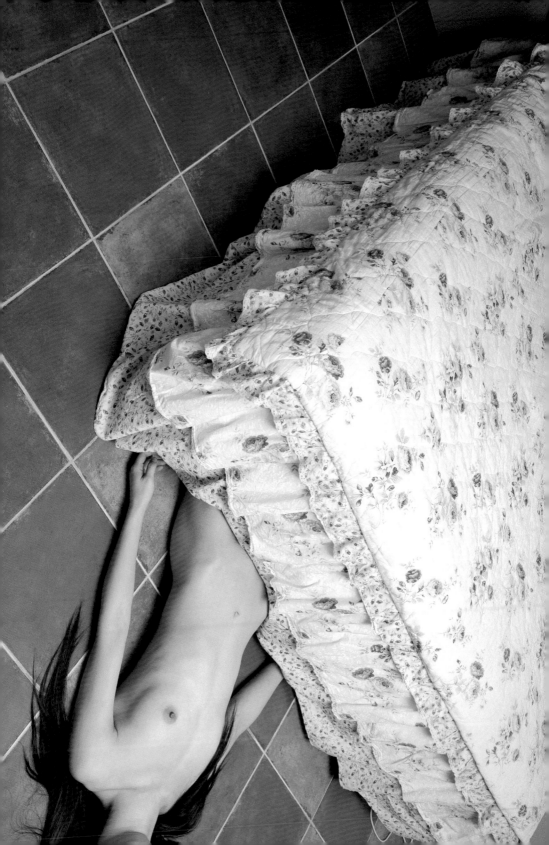

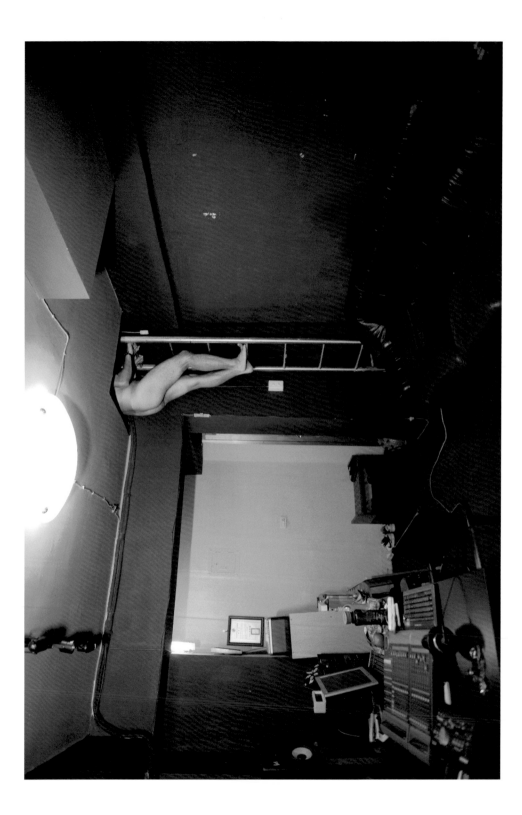

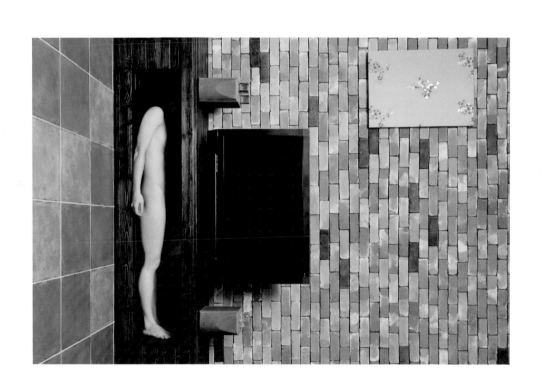

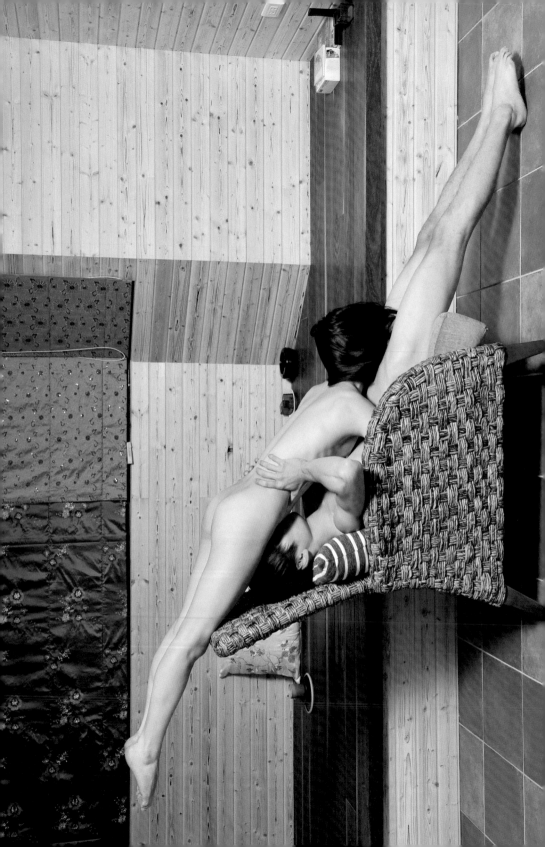

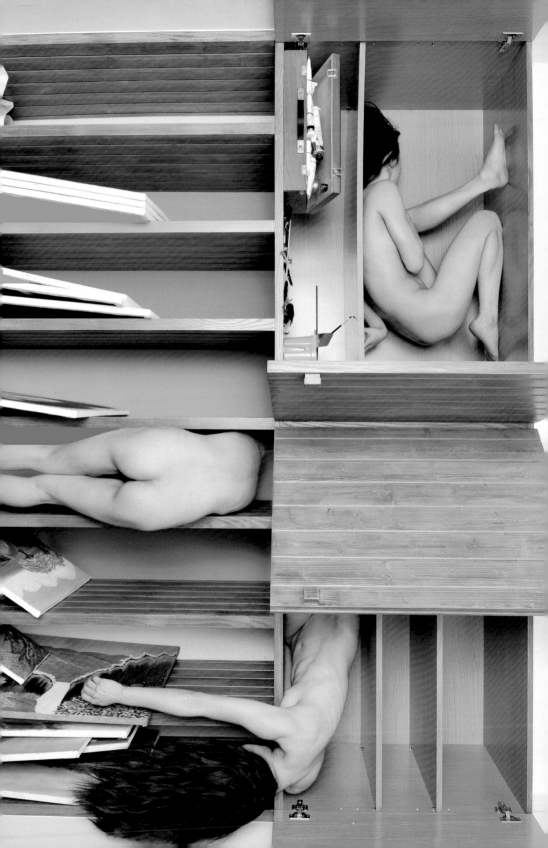

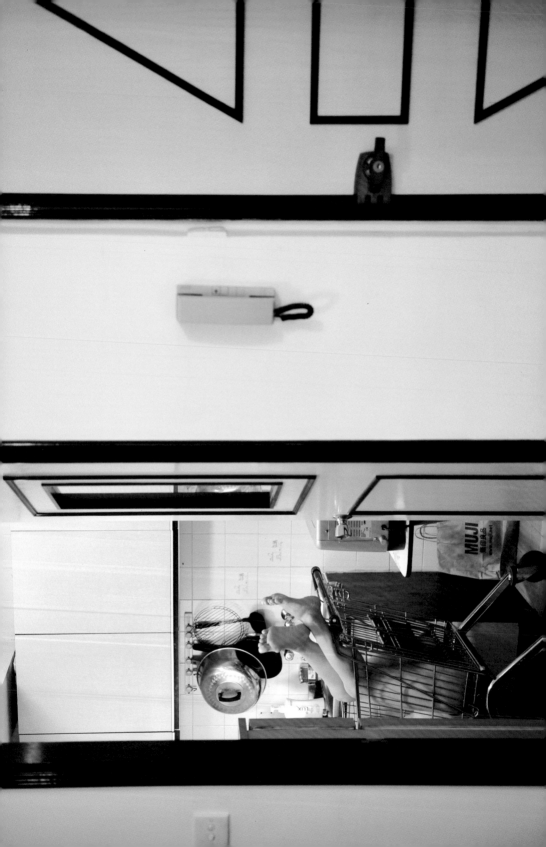

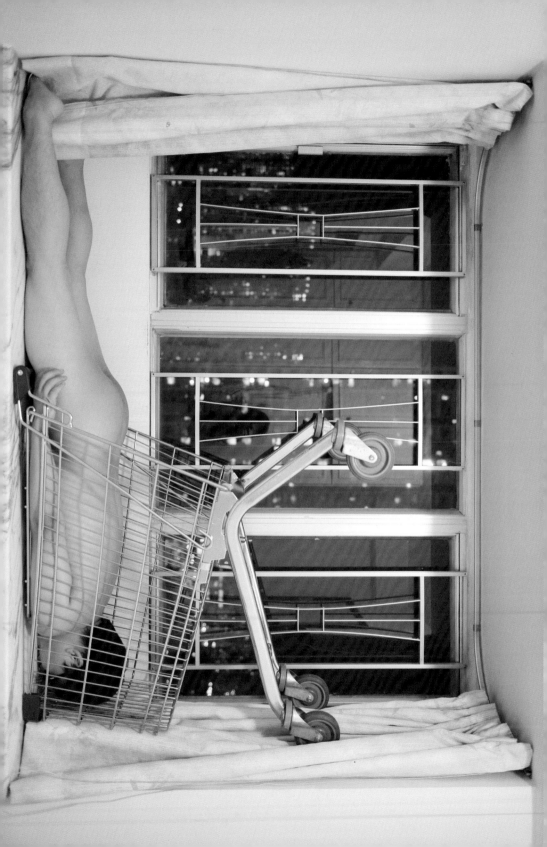

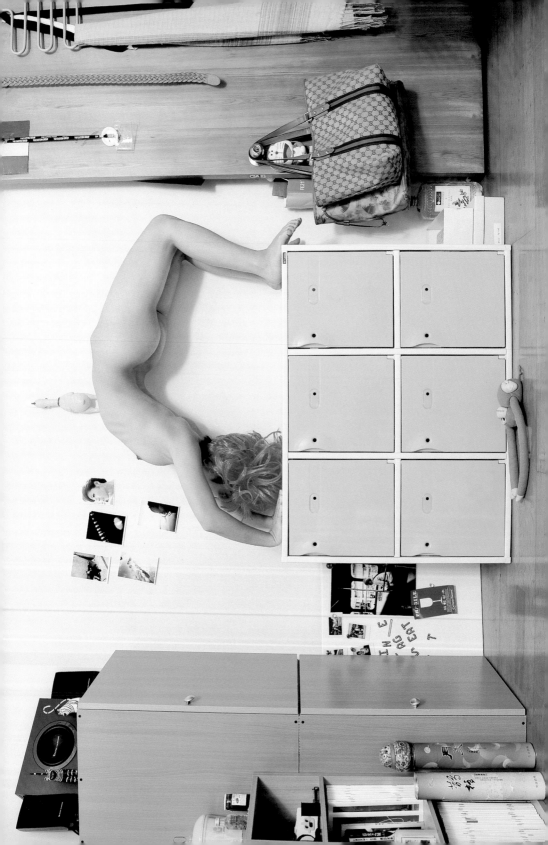

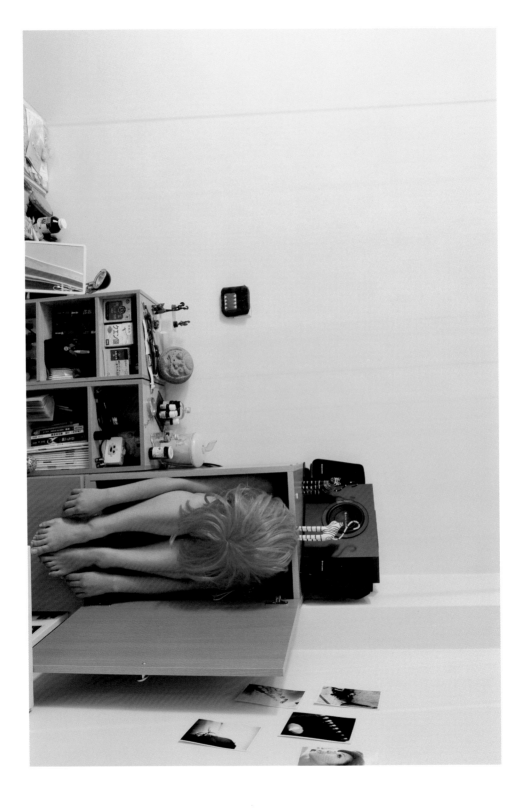

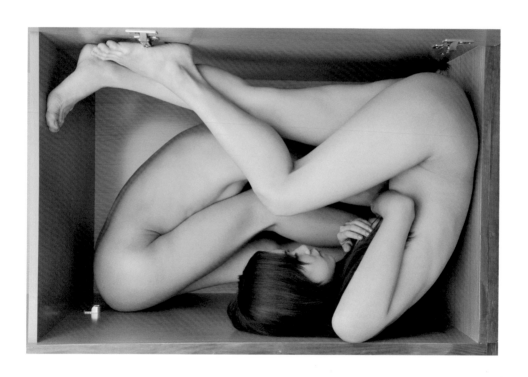

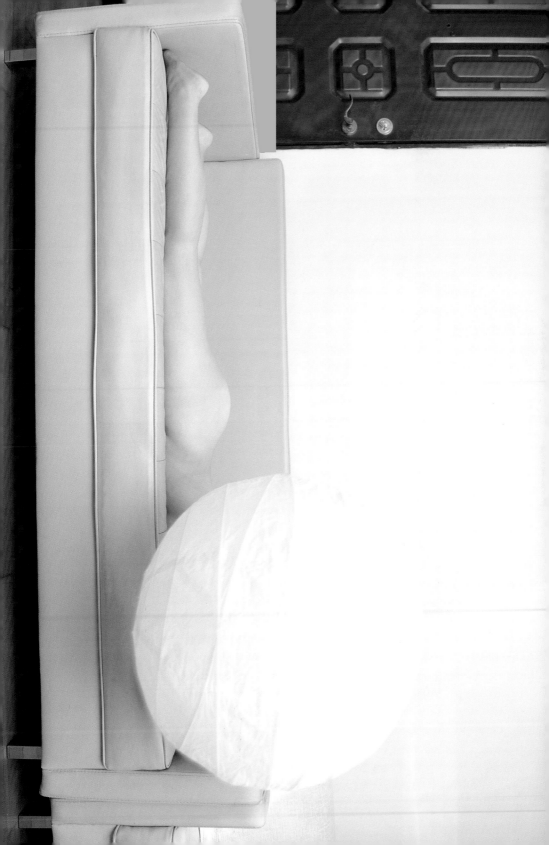

生活｜日常的非常

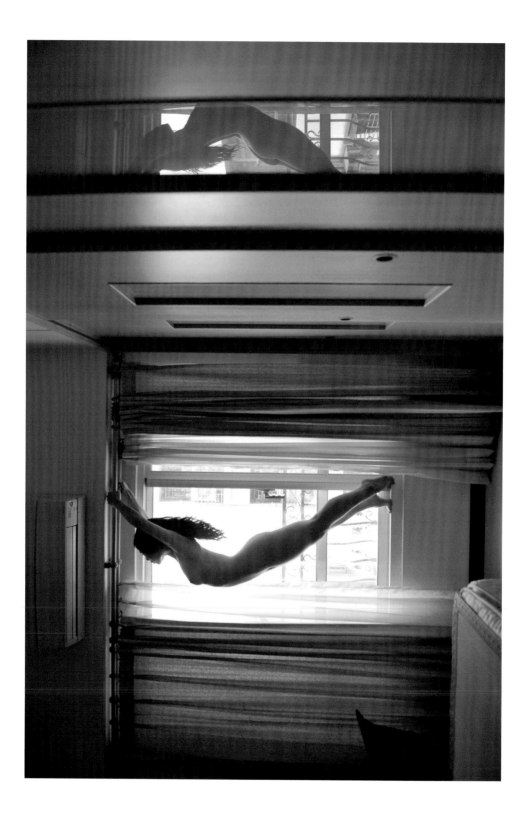

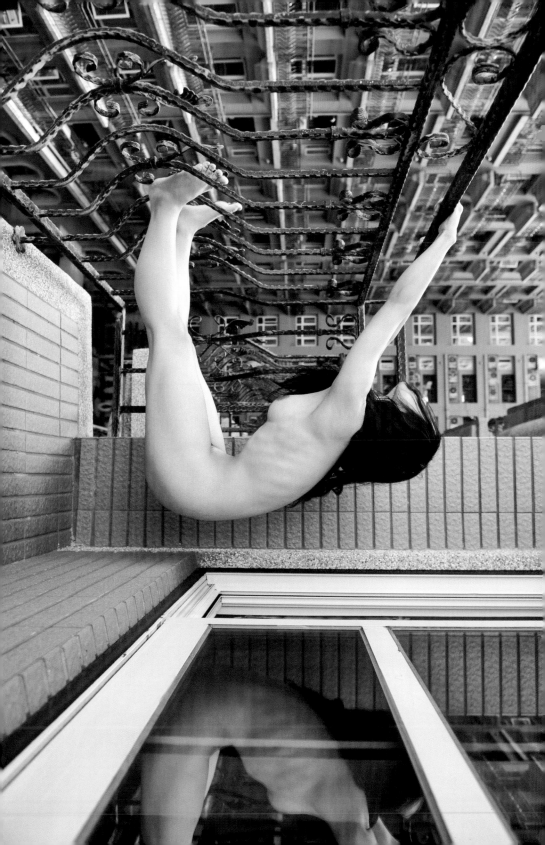

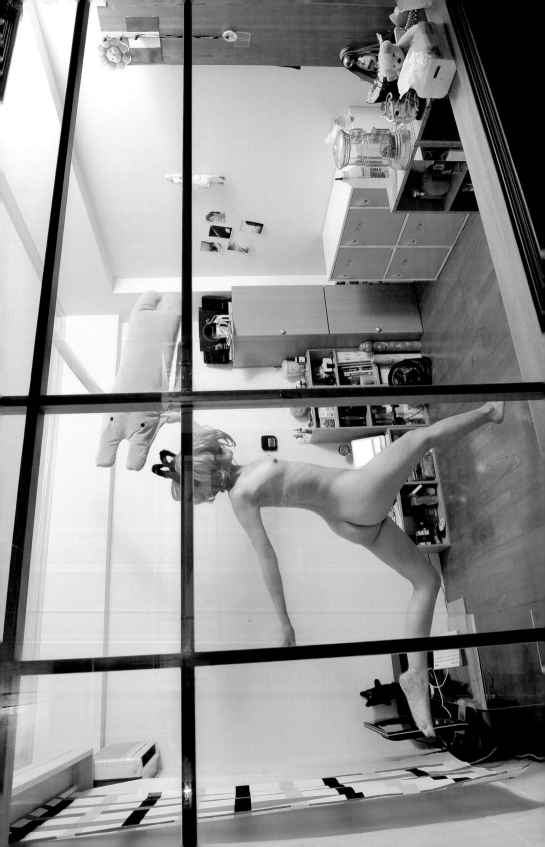

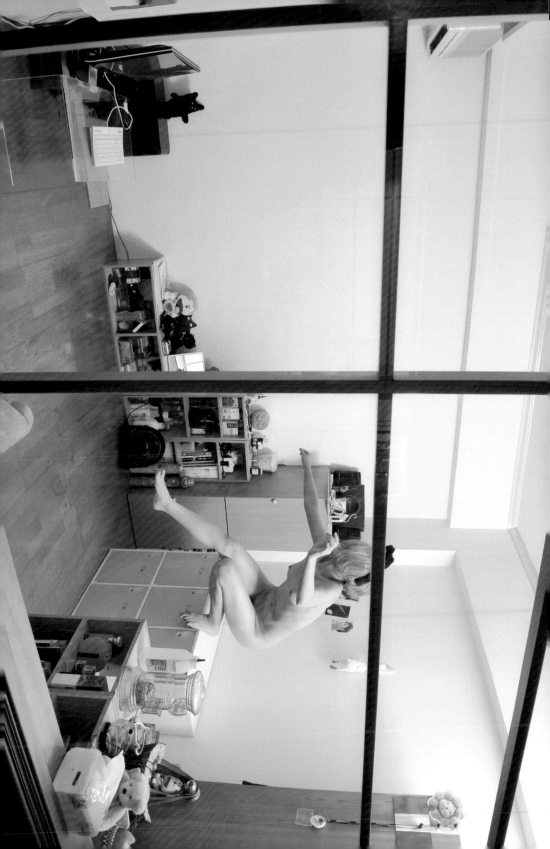

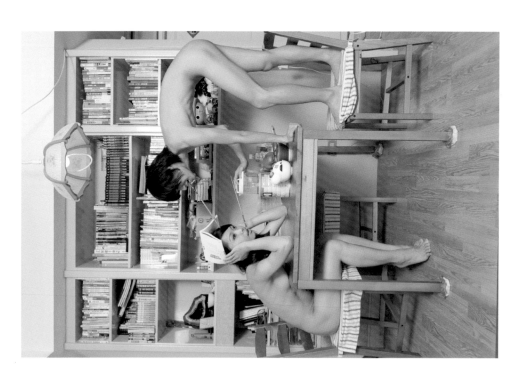

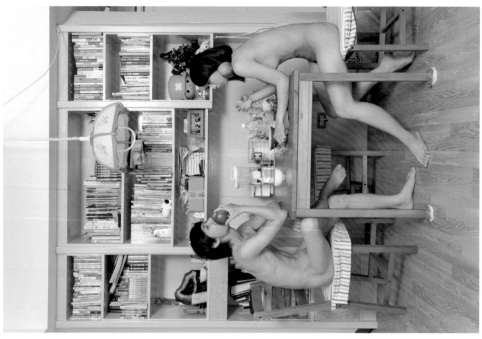

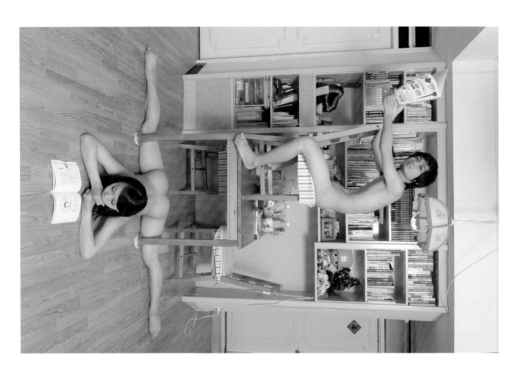

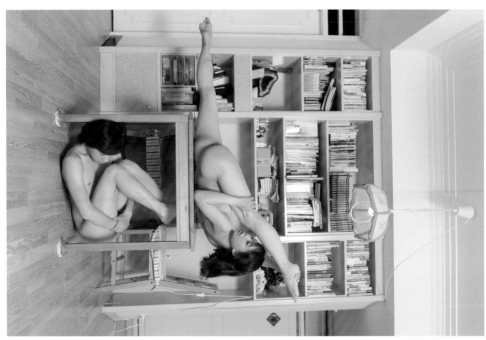

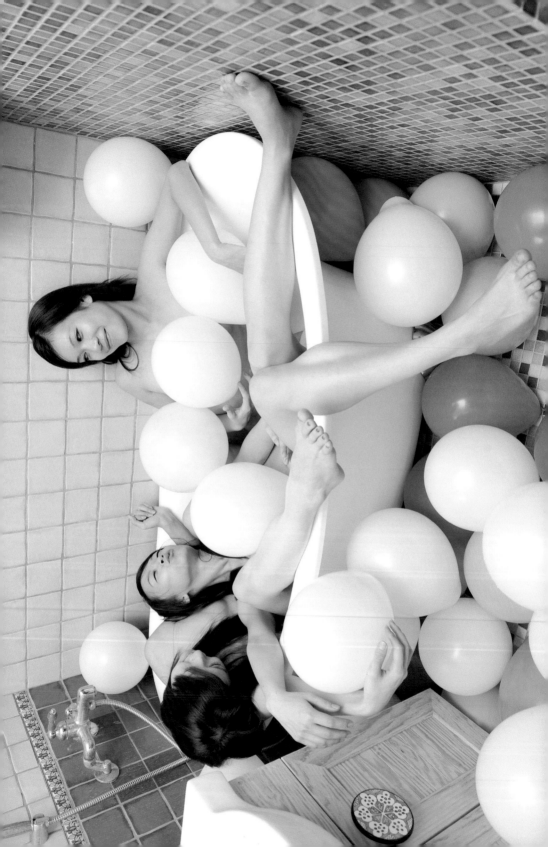

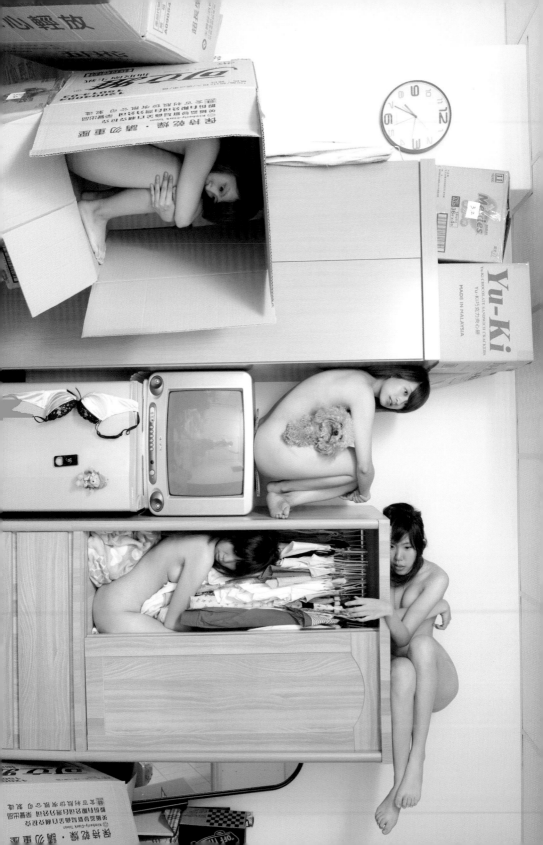

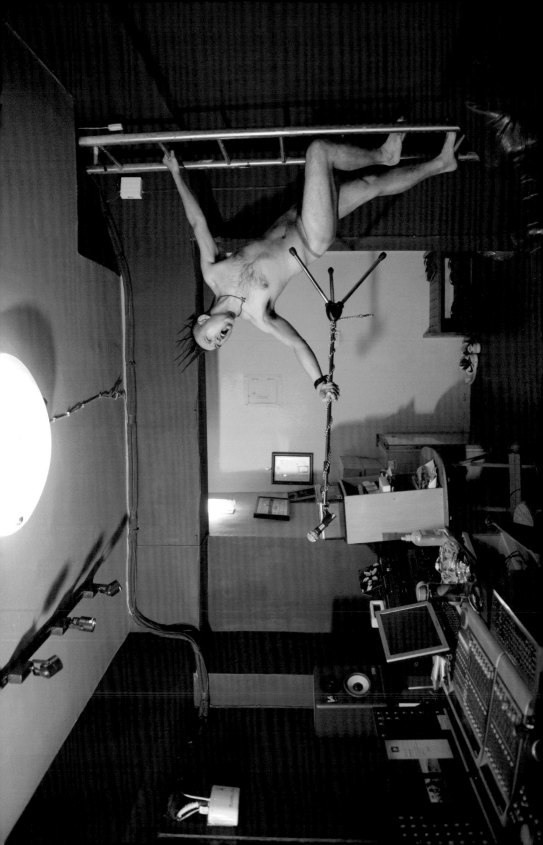

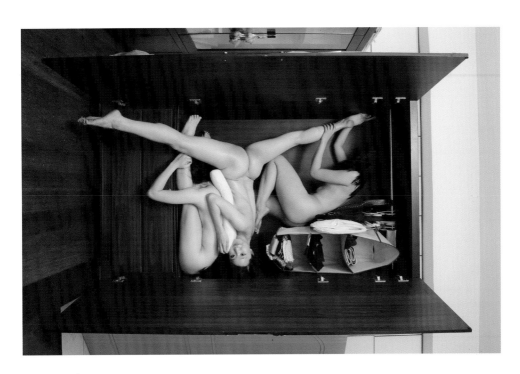

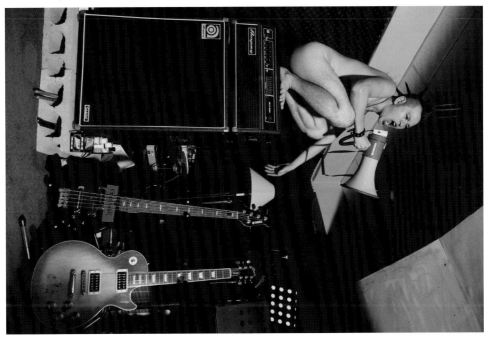

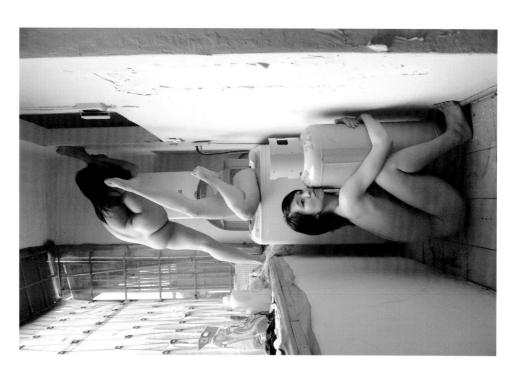
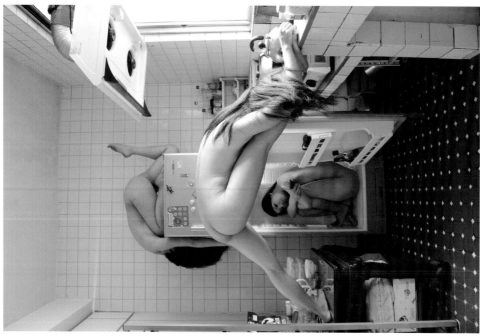

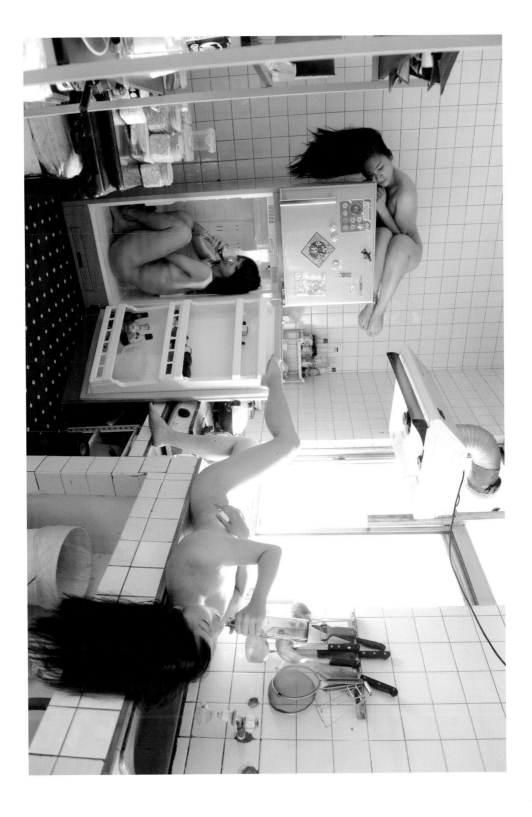

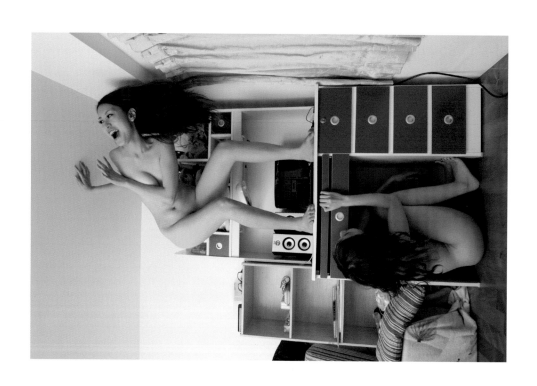

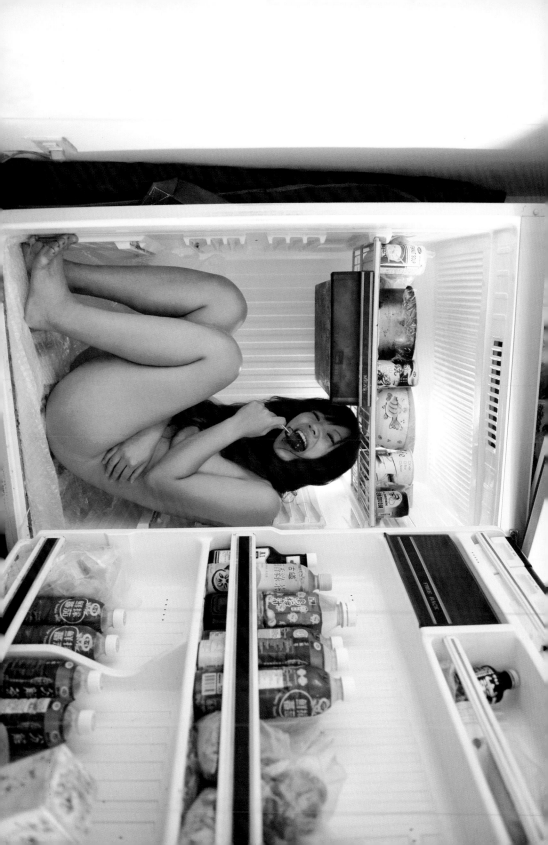

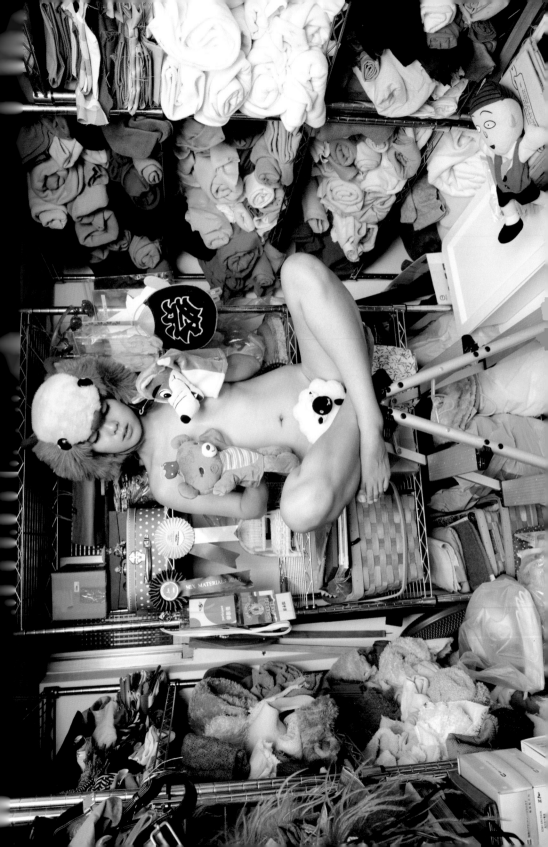

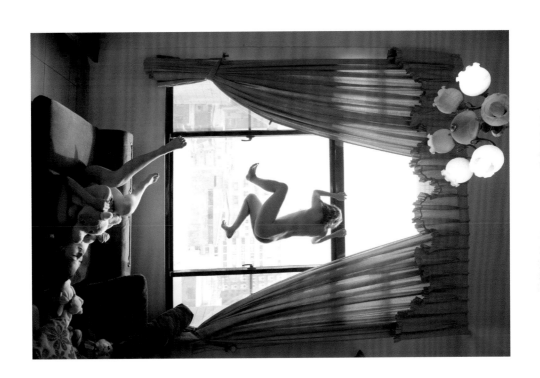

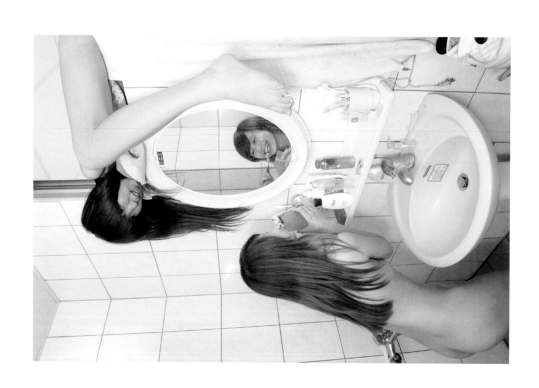

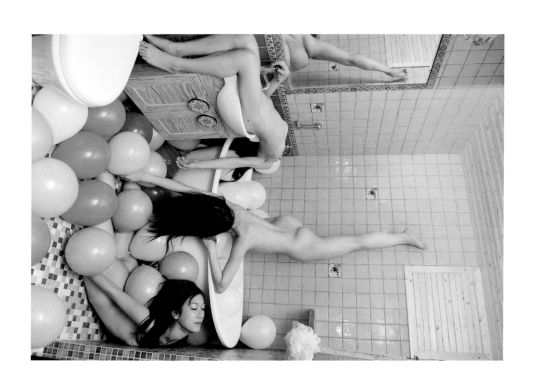

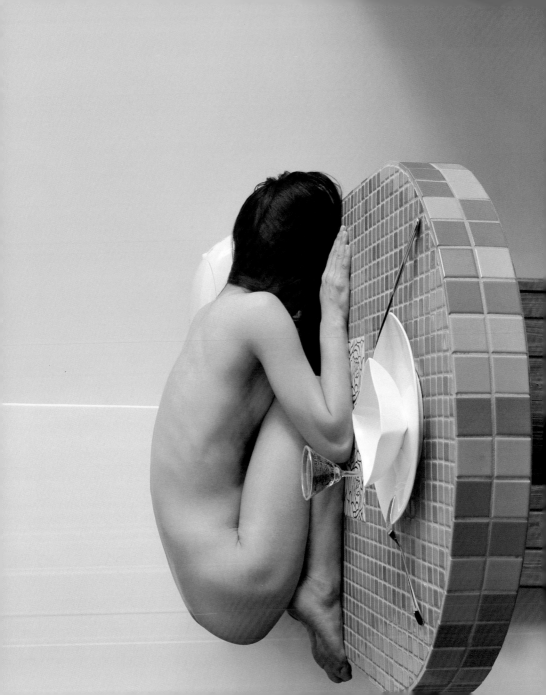

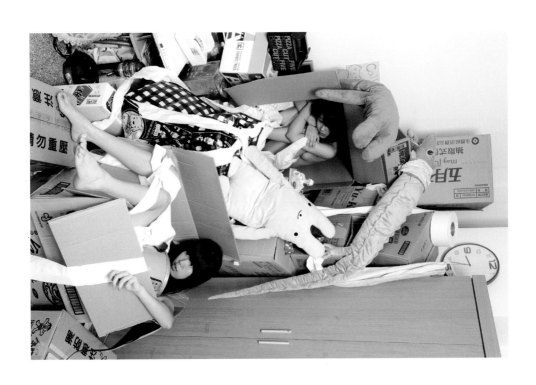

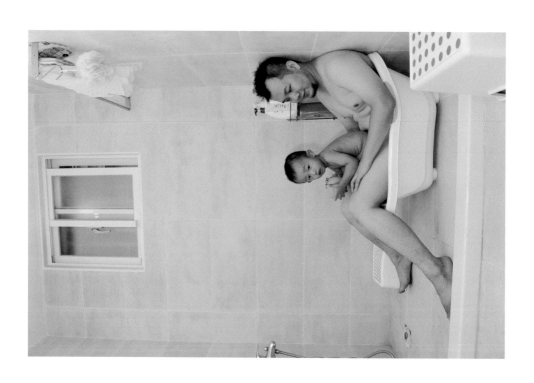

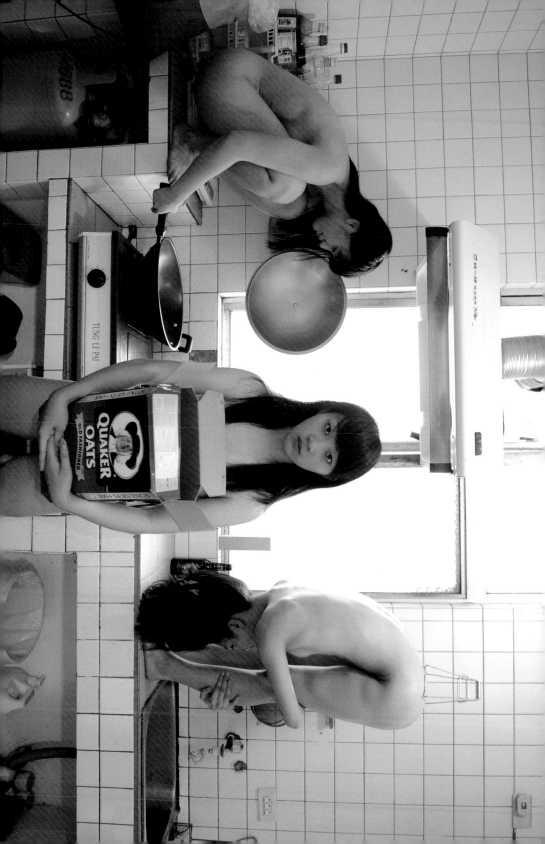

奇想｜片刻的胡思

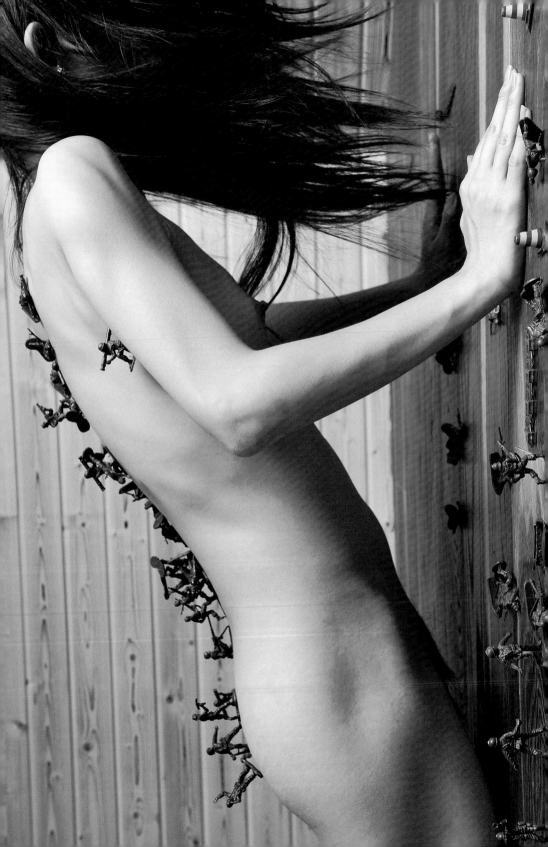

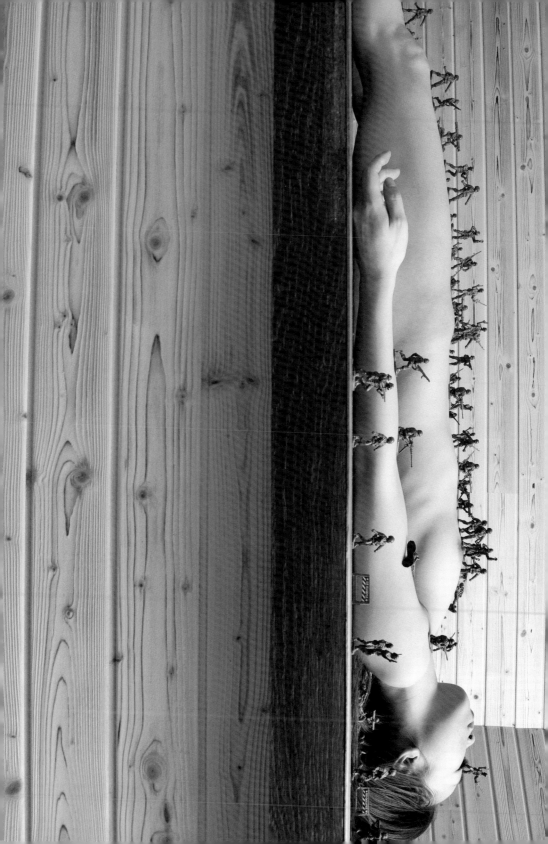

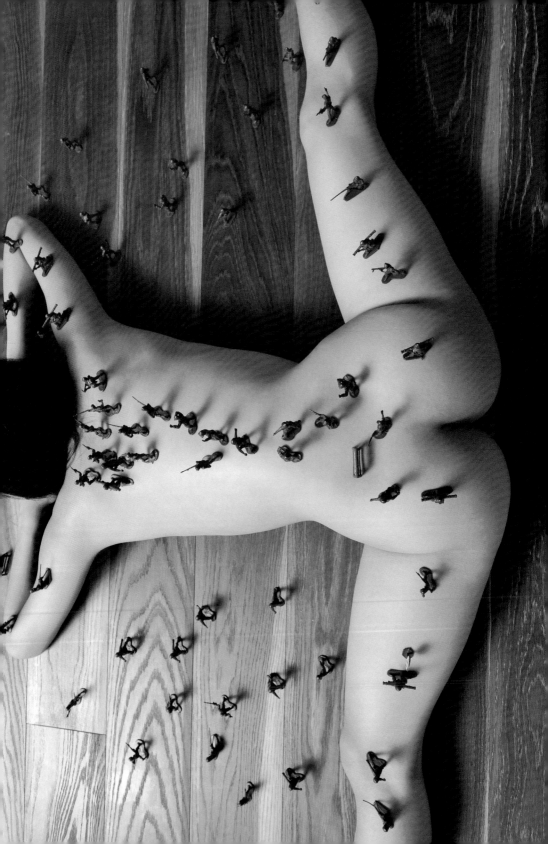

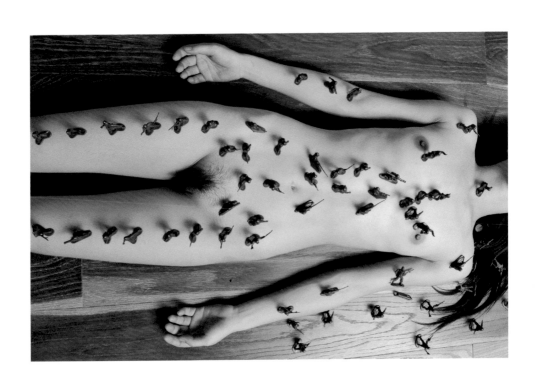

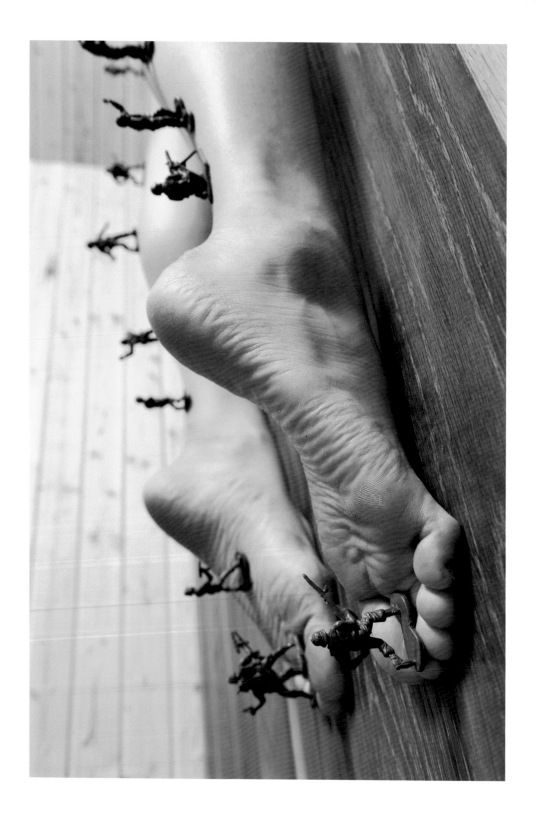

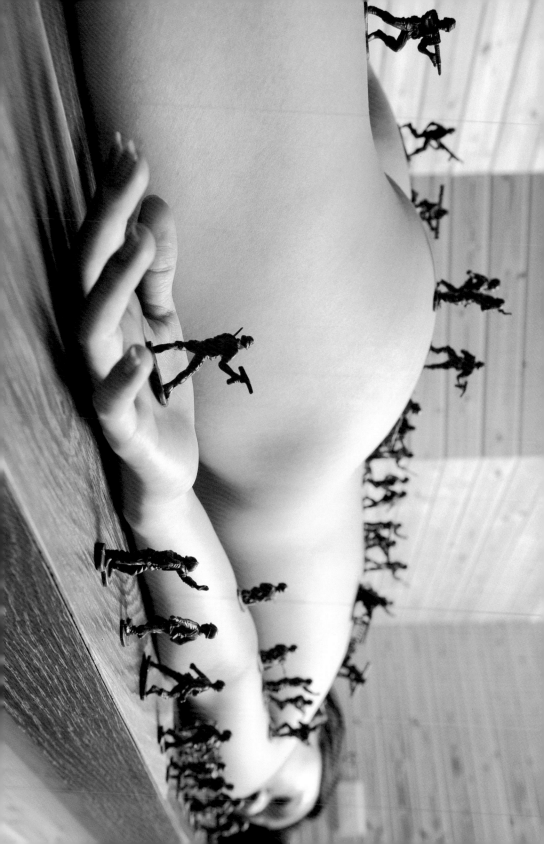

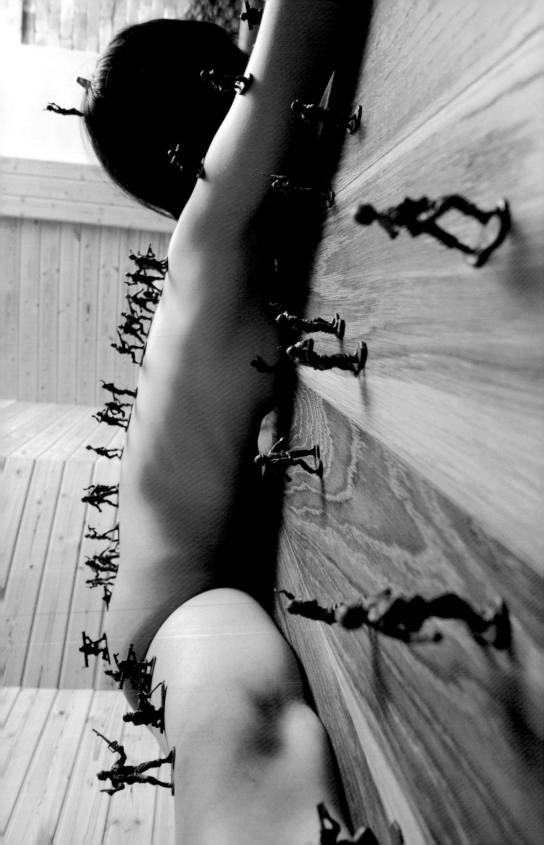

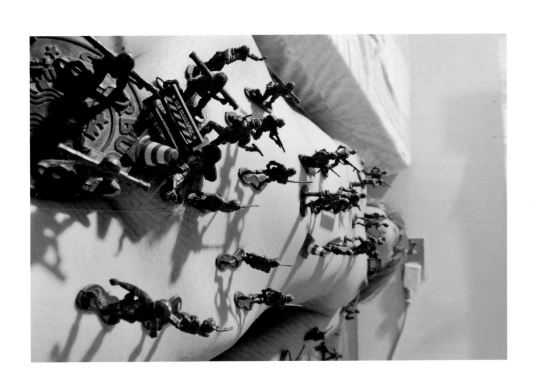

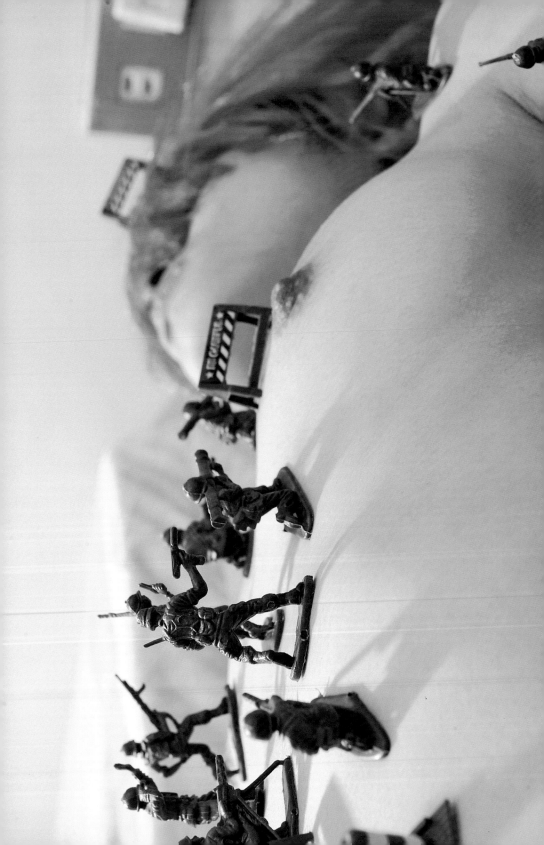

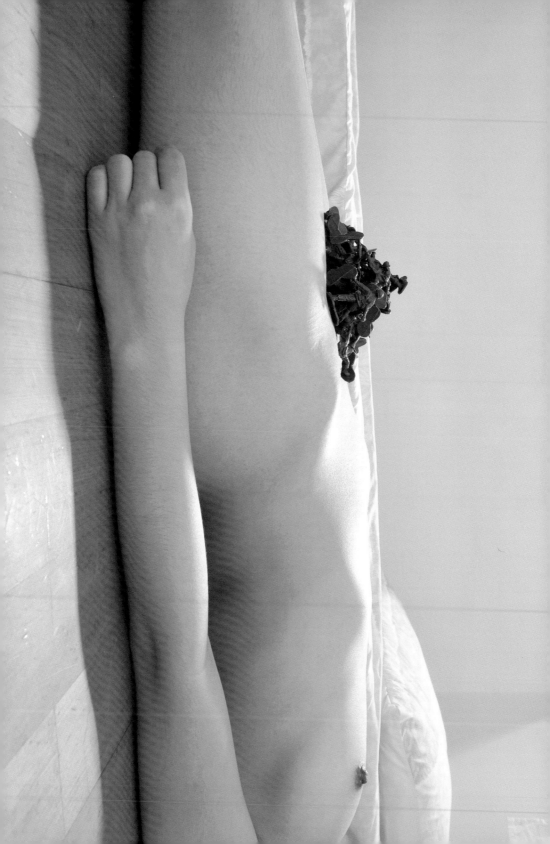

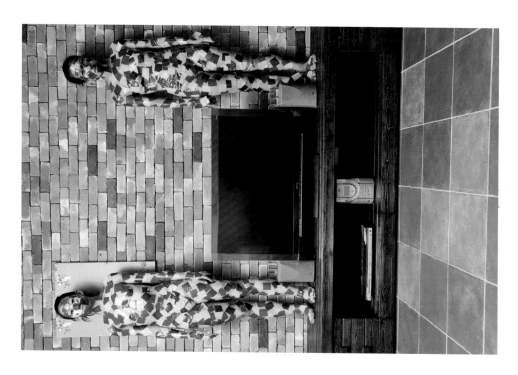
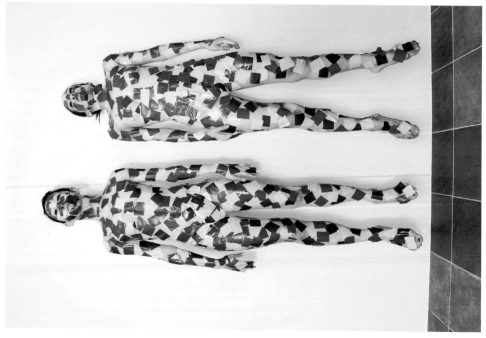

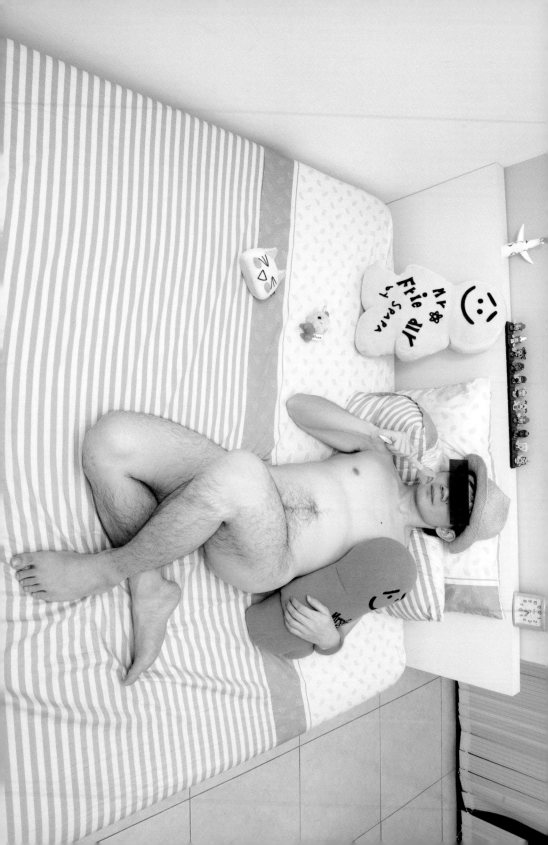

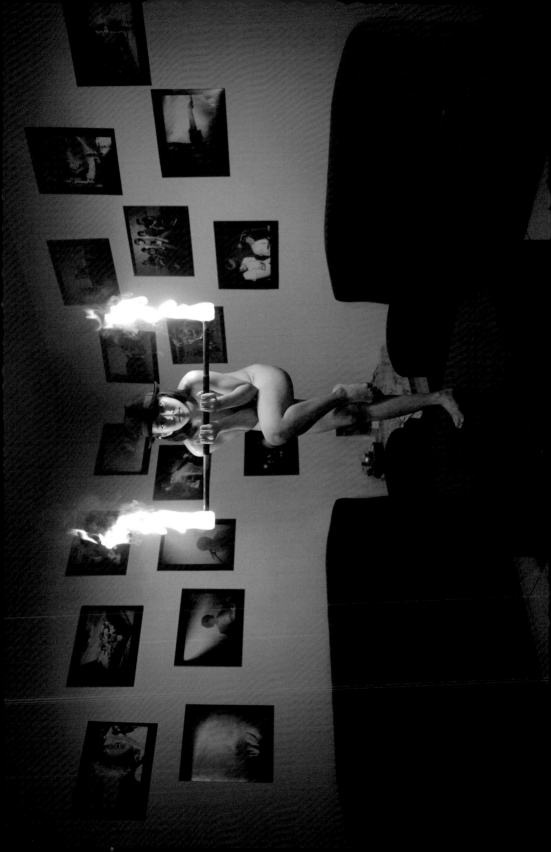

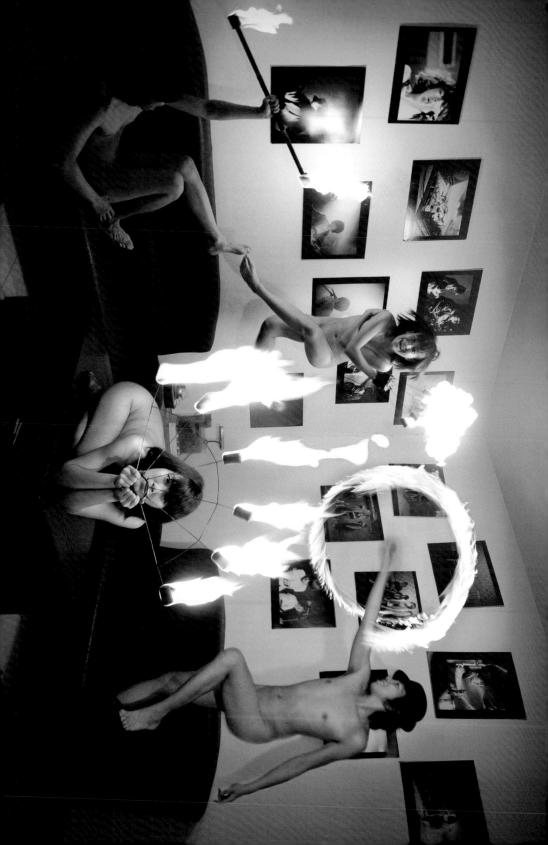

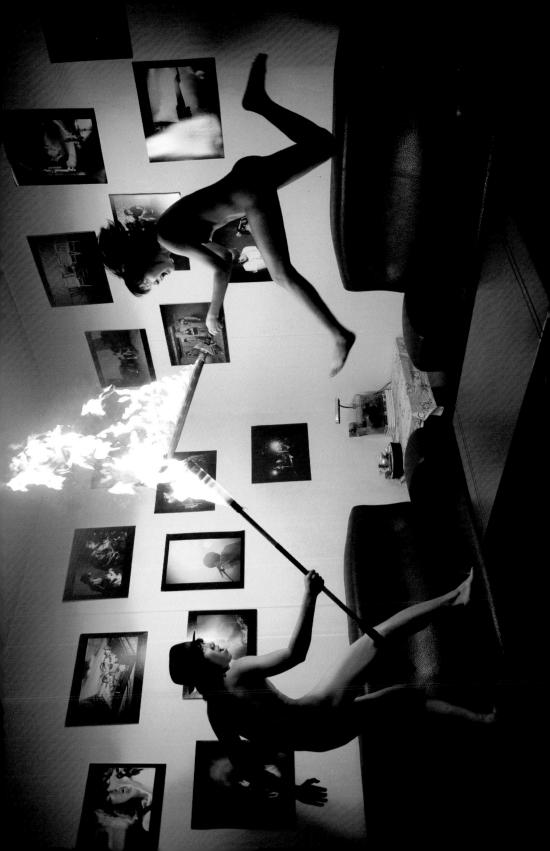

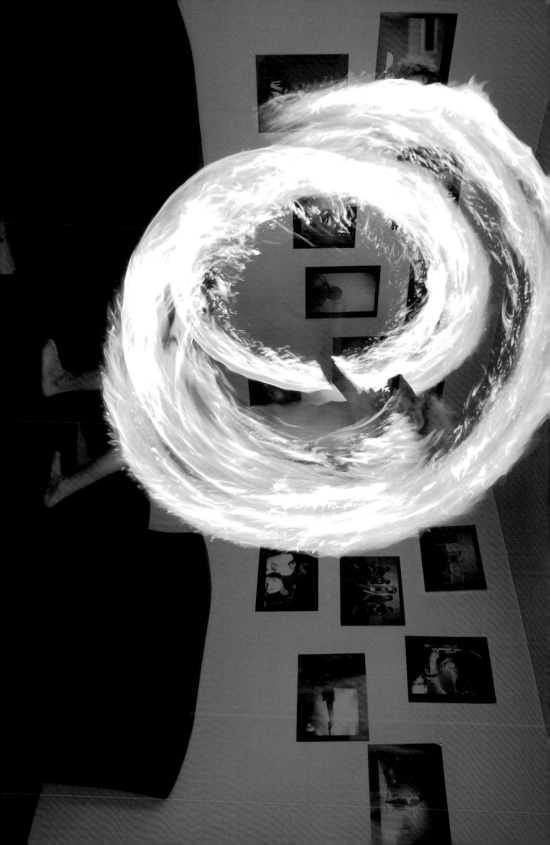

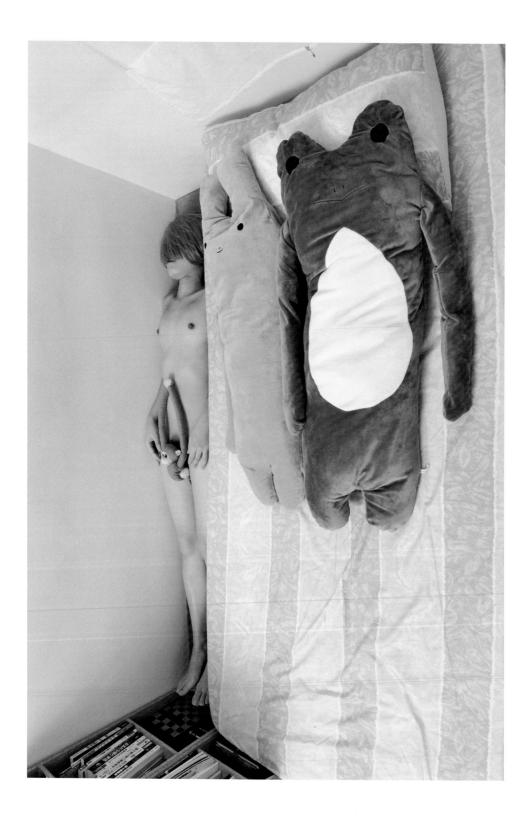

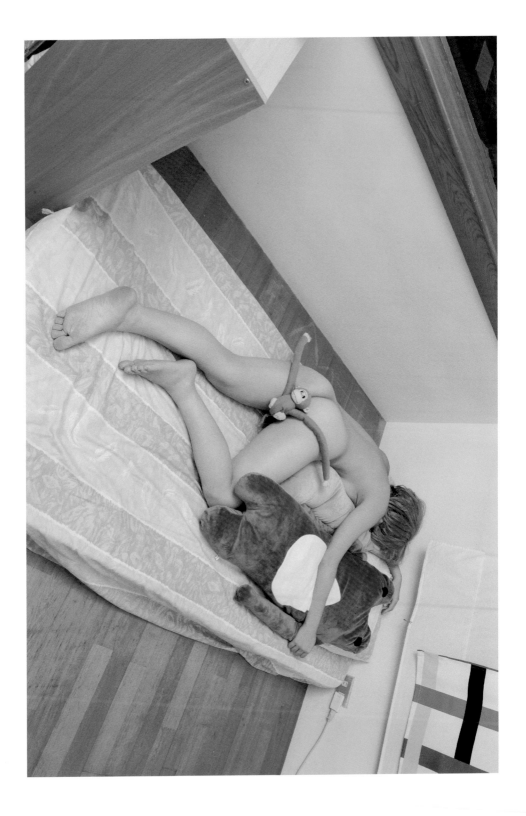

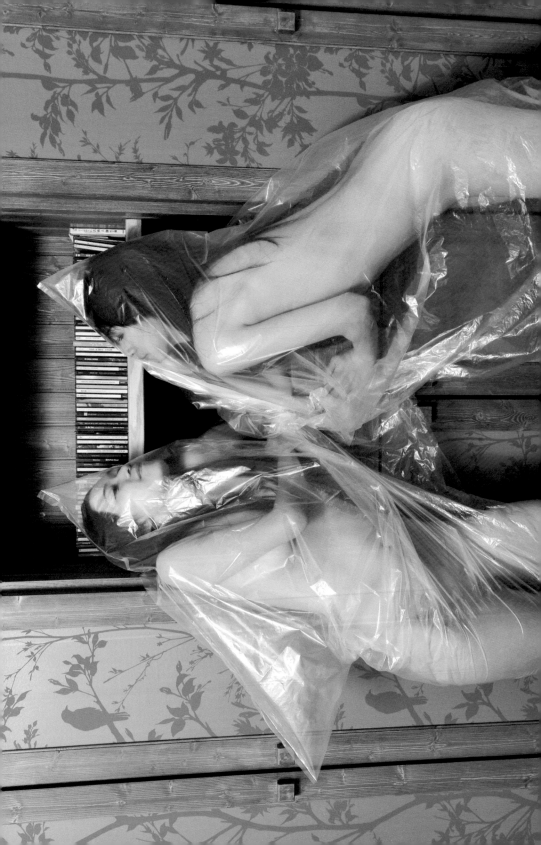

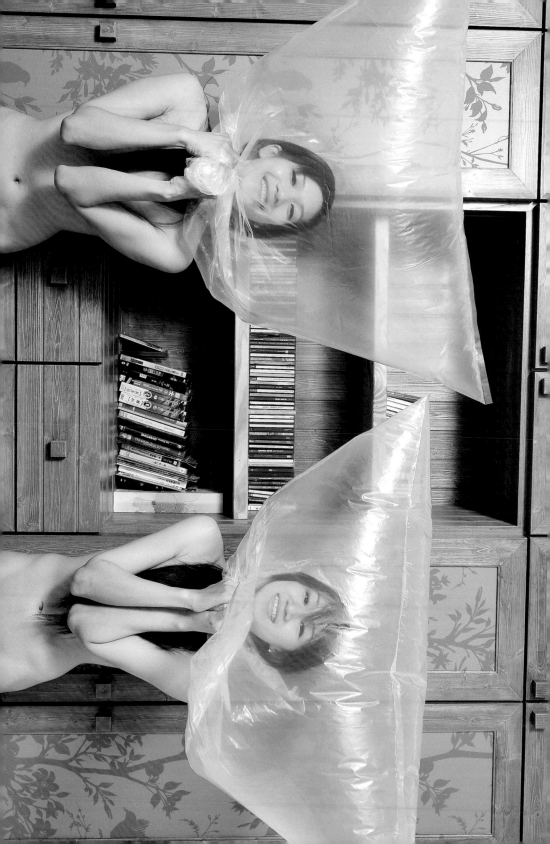

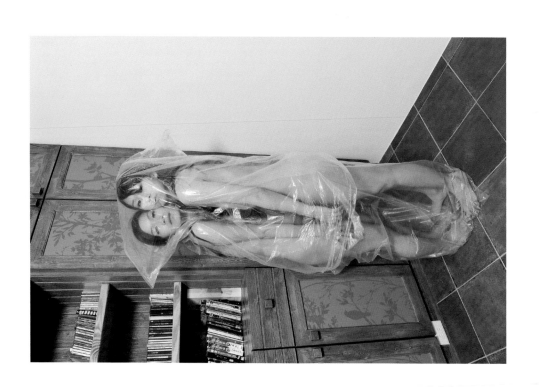

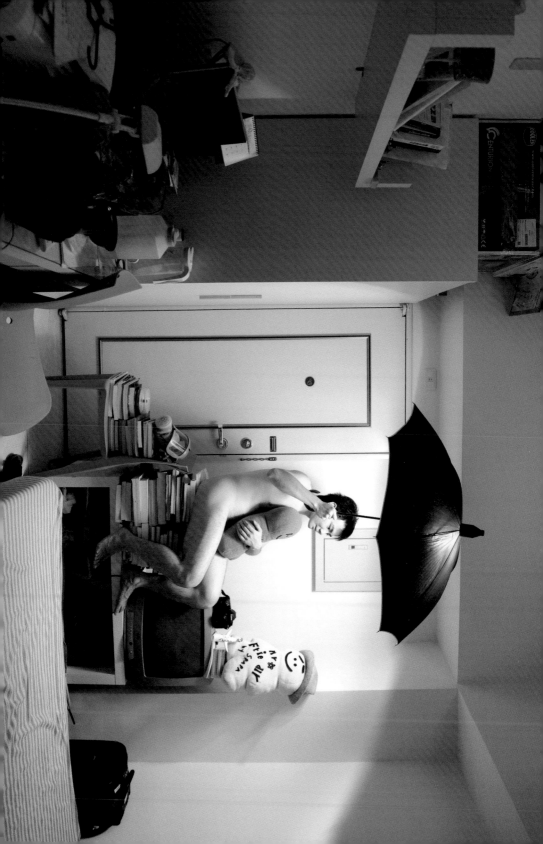

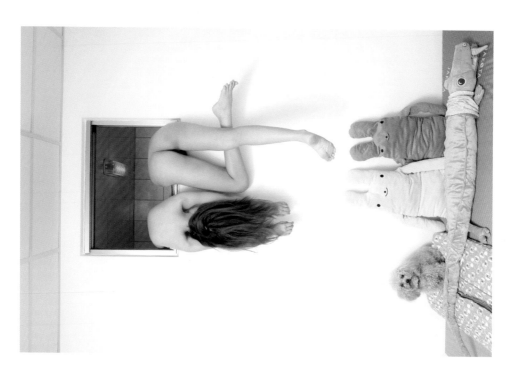

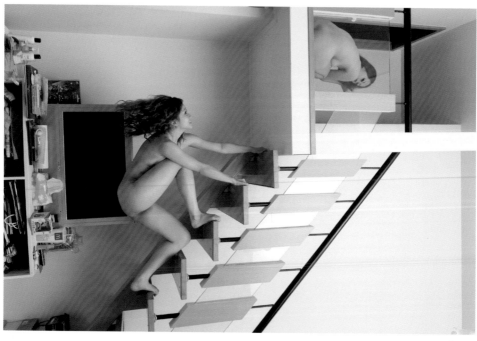

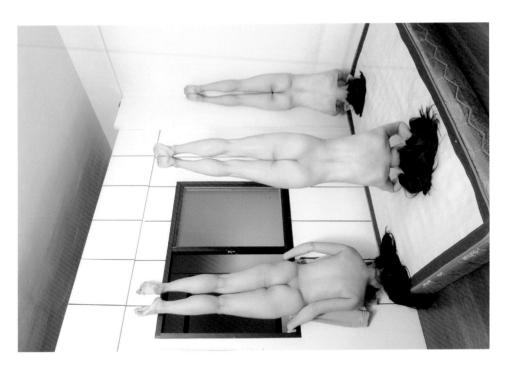

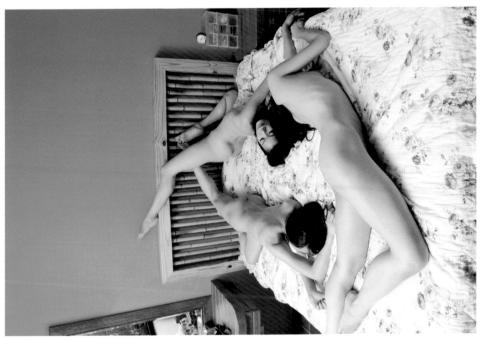

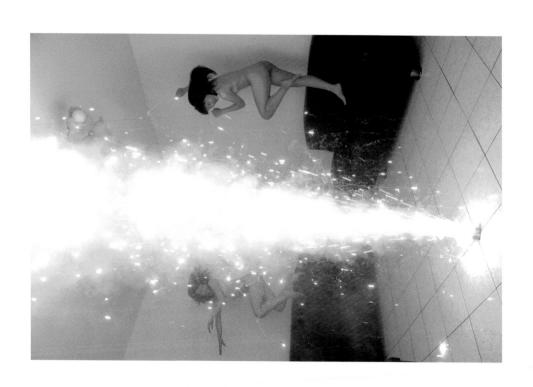

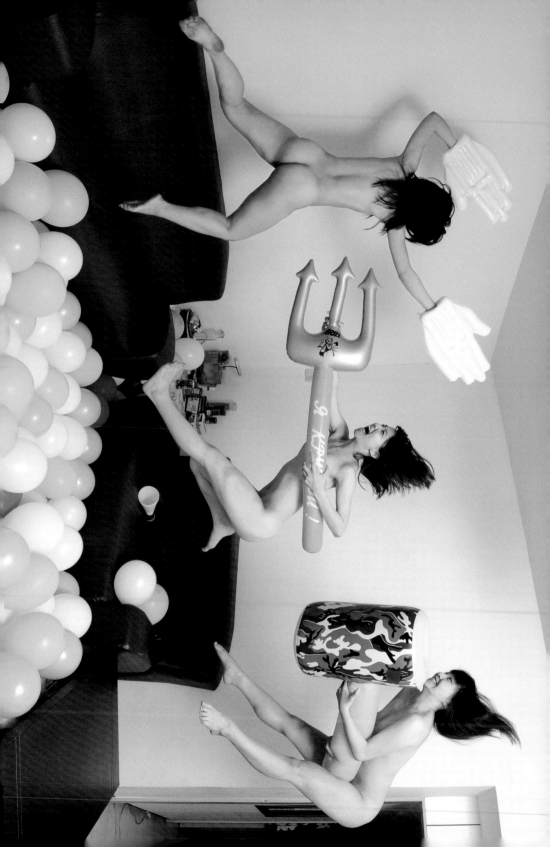

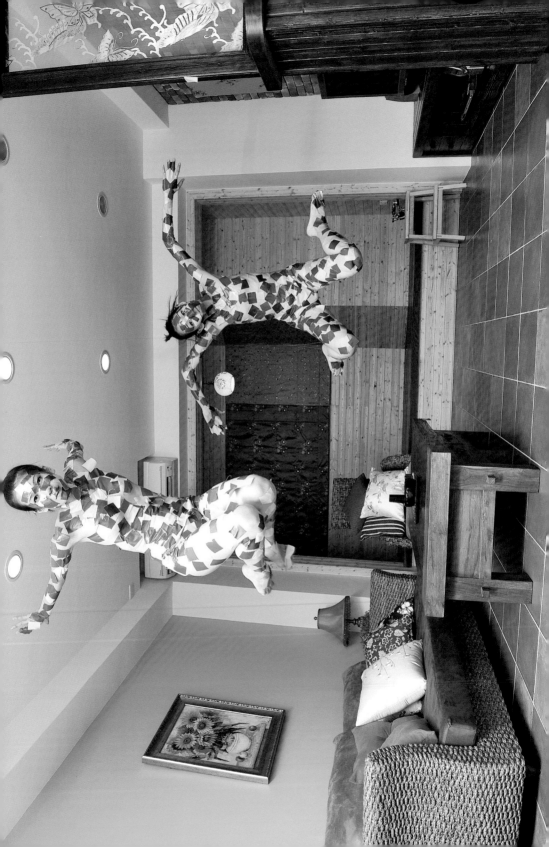

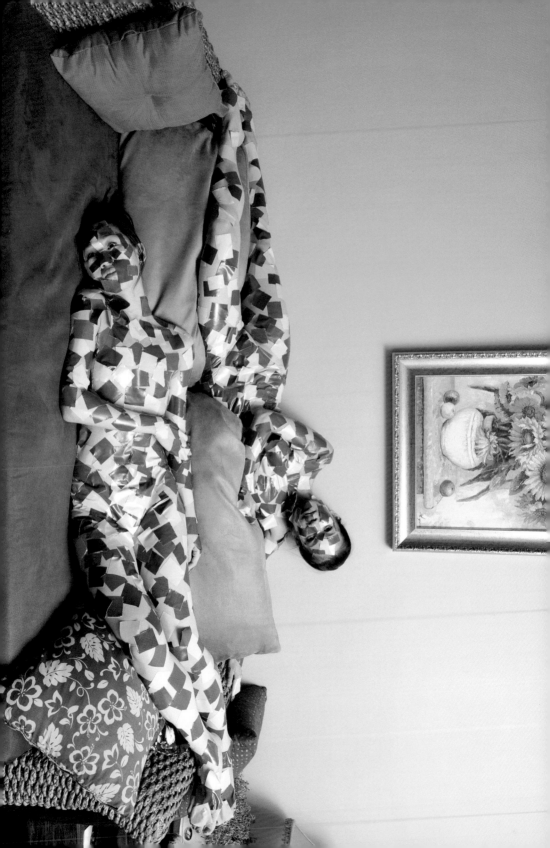

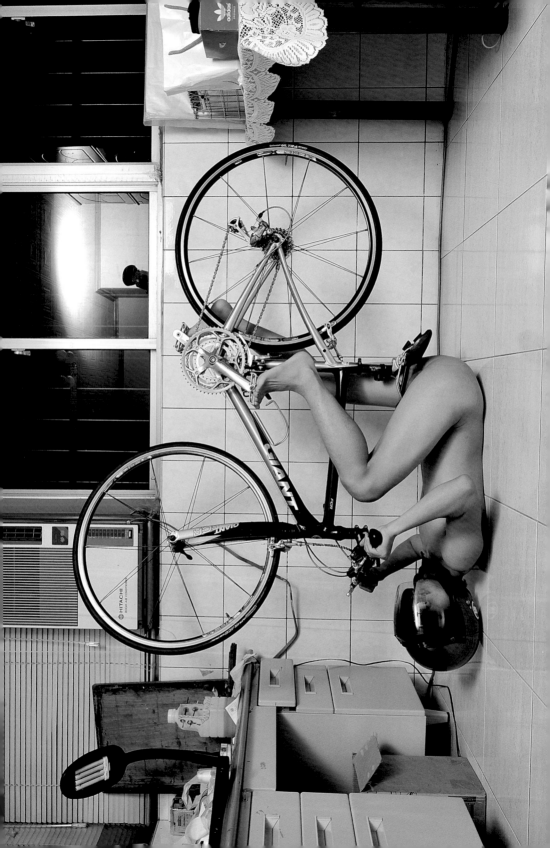

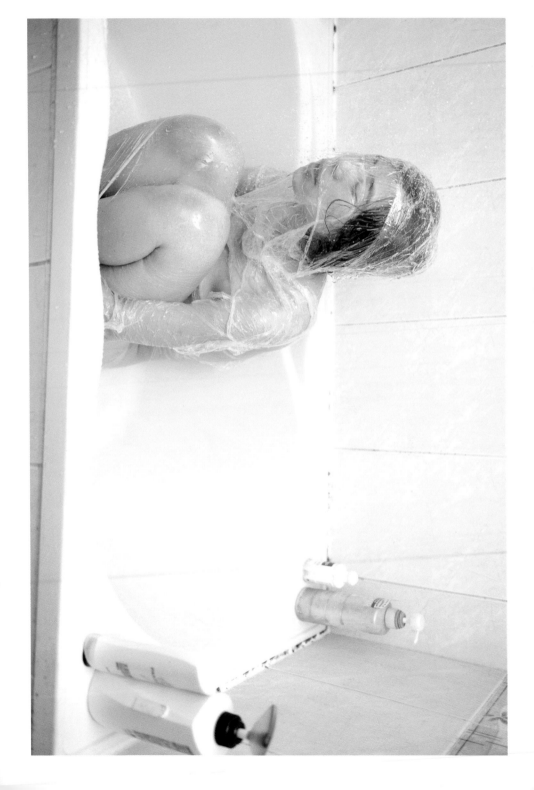

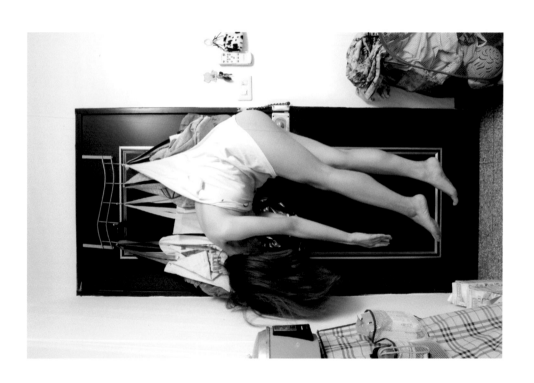

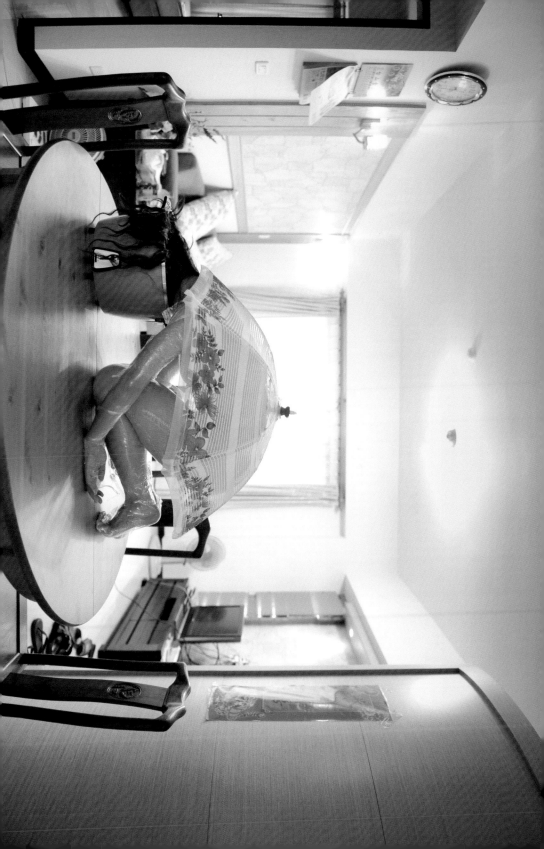

那些照片的故事……

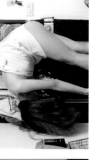

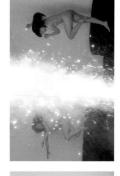

衣衫破舊之〈吊在門上的人〉

許多朋友在攝影展現場看到這作品時，都很疑惑這作品看起來不是很好嗎？其實這張作品的拍攝，一開始是讓模特兒先站在椅子上，在一切就緒之後，請模特兒把椅子快速往上跳，然後模特兒把椅子往下掉的過程中，衣服被一開的拉扯到最大的瞬間就把她拍下，而這一掛鉤的拉扯到最大瞬間就破了，接著衣服就破了，到大概只有不到0.5秒，模特兒也摔到地上了，衣服也早已殘破不堪，不過這種抓瞬間就是這麼一回事，得要不斷的重來，所以後來有拍出想要的模特兒。

在客廳裡璀璨的〈煙火〉

這張作品的拍攝過程應該是最驚險的吧！房內預想煙火噴出的高度應該只有一個人高，後來正式燃放的時候，沒想到火花垂直衝上了天花板，模特兒都被嚇得驚慌失措，完全忘了起來，可想而知，整個攝影工作是完全失敗了，在經過了前一次的震撼教育之後，大家都有了心理準備，不過伴隨著現場的心情感到無以復加，好不容易我想要的效果也拍到了，才拍到我想要的衝擊感，因為現場已經燃燒四起，故像是著火了一樣的，得要一回起，就算打算再次來一次的，不過現場已經燃燒四起，因為怕驚動到其他居民而只好作罷。

「借」用一下之默默推走〈購物車〉

拍攝購物車這張時，只是在想如何做些一般在家裡都不會出現的事物，因為當時正在超市推著購物車買東西，所以靈機一動覺得不錯就是這一台嗎？於是結帳後就終於自己去找被收藏在超市裡有個人能同購買的食員大叫大叫了起來，氣氛頓時在這一個很大物推離超市，只是那個超市位在一個很大的商場裡，一路推著行走，商場裡的人們都一直盯著看，那種感覺其實無比快樂，伴隨著現場的心情感到無以復加，我的心情必定是充滿了一次家人真指著問說：你拿這麼多做什麼？我一時語塞不知如何回答，緊張的感覺權之然是也默默的把購物車給推回去，雖然心情若是「借」回家時那麼緊張，不過那種不好意思還是展現在我的表情與肢體上。

唯一的自拍照【宅】的自拍照〈書櫃上的我〉

這張是【宅】系列拍攝作品中，最早期的那批之一。一方面是因為要讓其他模特兒知道我就是因為要讓其他模特兒知道我對於拍攝出來的畫面是自己心裡有什麼樣的感覺，才自己下去被攝有個大書櫃，也剛好我家裡有個大書櫃，可以拿來藏的構想。很多朋友知道這張照片的模特兒是我自己時，都都覺得得拜託了，看著大家協上的表情，都感到很意外。其實自拍在就是那麼回事，才用飛快速的過程必定充滿了一次相機固定之後，才用飛快速的時間進入書櫃，只是想來也挺有趣的，只又一次的誤會，現在想來也挺有趣的，只是拍自己其實不比拍別人容易的，後來這張作品也成了我唯一的自拍照。

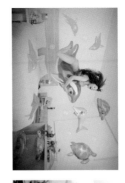

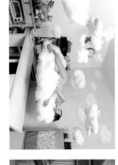

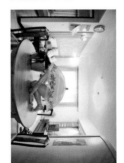

飛躍百天的〈夢幻殺人鯨〉

拍攝這張作品時，為了讓模特兒抱著殺人鯨充氣玩具，還能有著雲彩是漂浮在空中的效果，可是讓模特兒吃了不少苦頭，前前後後總共拍了一百多次才成功。而每次按下快門後檢視畫面，不是起跳的時候感覺不好，再不就是表情沒有到位，現在想起來只是苦笑。抱歉，真是辛苦了。還好，拍出來的效果我和模特兒都很滿意。

浪漫在〈雲端〉

在【宅】系列作品的拍攝過程中，我很少找助手來幫忙，而這張卻是需要少數人手協助的。因為有許多道具需要少人手協助在電鍋裡，款著用另一個角度去詮釋餐桌上的食物。而模特兒身上的雲彩也是先鋪在箱子上面，然後再縫綴在空中至今印象都還美美的，只有我得稿成這張的感覺。這張作品靈感來目於以前想起來只想到這個，某個道具可以縫結雲朵讓人躺上去。當時看到這些畫作時就縫綴雲朵圍，這「樣」。後來看得稿的過程中，我最先想到的是前面所用的這道具真的想縫綴雲朵小而生活化的，也無這平模特兒會小小碎言一下。

〈電鍋〉模特兒的小抱怨

曾拍攝這件作品，是因為想到平常餐桌前是吃食的地方。如果說把人包上保鮮膜放在電鍋裡，款著用另一個角度去詮釋餐桌上的食物，會是怎樣的感覺？不過在進行今拍攝工作時，模特兒哭了一句話讓我至今印象都還深，她說：「為什麼我老是拍得稿其他的人都拍得美美的，只有我拿得稿開始叫起，看看我拍的MSN名單上花了我相當多的時間，是的也是找我喜歡的，或許這些作品比較單一而度就在那，前面拍攝過程中，我得稿先想到的是某些作品告訴對方，近確能對方不反感，我可以接受的。」

模特兒是怎麼找的？

因為作品中的模特兒都非素人，所以很多人對於我是怎麼找模特兒感到很有興趣。其實一開始找我入鏡並不是非常困難的，主要是因為網路這件事並不是每個人都可以接受的，更何況是在以後還要公開給人欣賞，是相當令人卻步的。從熟識的朋友下手，看看我相當喜歡的MSN名單，我最先想到的是前面所用的這位很很大尺度的同起，或許某些作品告訴對方，近確能對方不反感，我的作品，也很多人後，才終於答應幫我。由於還有50人左右，總算出現青睞的同時，也很拍攝的人數愈多的作品，我的作品門更有意願，也終於找到十多位美也願在第一次作品展覽之後，加上我越肯定，使得現在愈來愈多人肯定我的作品美，主動給我合作能獲我的作品後，讓所有願意合作過的模特兒有著的信任，我才會有現在的成績。謝謝你們

國家圖書館出版品預行編目資料

王建揚：「宅」攝影作品選輯/王建揚 作.
－初版.－臺北市：大鴻藝術, 2010.12
136面；15×23公分 －－（藝創作；1）

ISBN 978-986-86764-0-4（精裝）

1. 攝影集

957.9　　　　　　　99021683

藝創作 001

王建揚|「宅」攝影作品精選

Chien-Yang Wang|Selected Photographic Works of the House

作　　　者|王建揚
企劃、編輯|賴譽夫
平面設計|蔡南昇

主　編|賴譽夫
編　人|江明玉
出版、發行|大鴻藝術股份有限公司 大藝出版事業部
台北市106忠孝東路四段3111號8樓之6
電話：(02) 27312805 傳真：(02) 27217992
E-mail：service@abigart.com

總　經　銷|高寶書版集團
台北市114內湖區洲子街88號3F
電話：(02)2799-2788 傳真：(02)2799-0909

印　　　刷|韋懋實業有限公司
Printed in Taiwan

2010年12月初版
2011年7月20日初版二刷
定價480元 著作權所有·翻印必究 ISBN 978-986-86764-0-4